《杨氏太极拳秘传（老六路）入门》系列丛书之一

杨氏太极拳秘传（老六路）入门

主编　刘应文

香港国际武术总会出版

《杨氏太极拳秘传（老六路）入门》
编委会

主　编：刘应文

副主编：朱　雷　刘宇奇

编　委：蒋　振　刘国先　梁艳辉　雷志成　李继国　郑志辉　彭敏成

　　　　常兴忠　李　桃　张晋国　苏国表　贾士杰　陈健强　姜守柏

　　　　周绍龙　周园媛　李文师　马建中　徐　阳　刘应龙

主编简介

刘应文

1960 年生于湖南省长沙市。1980 年师从原湖南省拳击、摔跤队主教练宋振枢教授学习摔跤与拳击，后随吴氏太极拳传人彭敦朴老师学习太极拳推手。1990 年起师从魏树人学习杨健侯秘传杨氏太极拳老六路及揉手。中国武术七段，现任湖南省武术协会特邀副主席，湖南省太极拳运动协会副主席，湖南省太极拳推手专委会主任，国际功夫联合会推手专委会副主任。

1993 年河北永年国际太极拳联谊赛获杨式组无级别太极推手银牌；1995 年全国武术锦标赛推手比赛以 77.5 公斤体重获 85 公斤以上级别银牌；1997 年全国武术锦标赛获 80 公斤级推手金牌。

1993 年以来，刘应文应邀到包括香港、台湾在内的全国 20 省市，及韩国、越南等国家进行杨健侯秘传太极拳的教学、交流活动。历年累计教授逾万人。2000年至 2015 年期间刘应文指导的弟子与学员在各大国际及国家级别推手比赛中获得了近百枚冠、亚、季军奖牌。

2017 年受邀为中国大青山国际太极拳大赛特邀名家。

2019 年 12 月，刘应文被《中华武术》杂志评为"中国太极拳最具影响力人物"。

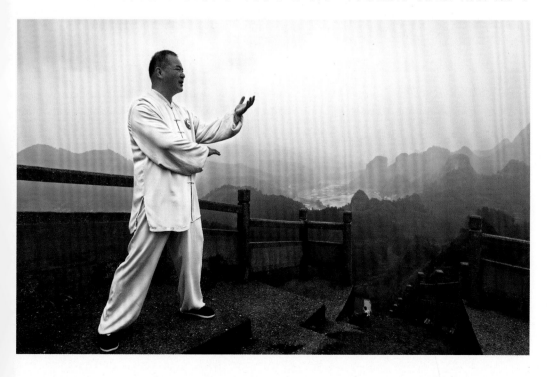

内容简介

杨式太极拳泰斗汪永泉先生于 1977 年开始在中国社会科学院传授的杨式太极拳拳架被称为老六路。汪永泉讲述，魏树人、齐一整理的《杨式太极拳述真》一书对老六路做出了较为全面的整理和记录。这套拳含起势、合太极在内共有 89 式动作，"每招每式都有其特定的内涵，身形、手式与身内神、意、气的配合缜密而有致"（摘自《杨式太极拳述真》第 21 页）。这套老六路 89 式的拳架及其系统的心法、口诀与汪永泉先生早年向弟子和社会公众传授的杨式太极拳内容并不完全相同，其中甚至有许多当年讳莫如深的"不传之密"。

当然，如今老六路已经成为汪永泉先生一脉杨式太极拳传承的代名词，汪老弟子的传承人及其再传弟子，都以自身为老六路修习者而自豪，其中不乏汪脉传承人通过对外教学或者著书立说对老六路的推广和传播尽到各自的心力。但这其中，专门对汪老晚年在中国社会科学院传授的老六路 89 式做出详解的著作却并不多见。

编者的恩师魏树人先生为便于较为短期的教学，将老六路 89 式先后精简为 22 式及 37 式后，结合其常年的体用和总结，著有《杨式太极拳术述真》和《杨健侯秘传：杨氏太极拳三十七式内功述真》，为人们进一步了解和学习老六路各式更为复杂的心法提供了门径。

比较前人著述，因当年条件受限，在书中插图的清晰度、拍摄角度等问题，使得读者在学习过程中无法直观获悉拳架动作细节。另一方面，因书面文字对神、意、气的表述与人们一般生活语境有差别，对于大多数没有接触过行拳心法的读者而言，较难形成共鸣，总觉得书面表述偏于抽象，不便理解。

在 30 多年的老六路的练习、教学实践中，刘应文先生总结出一套行拳口语作为老六路行拳心法的白话解读和便捷记忆方法。行拳意象通过浅显直白的口语表达出来，可让人们行拳时依此逐步体悟到以意导气，以气催形的要求，也方便让人们在揉手中体会到意在形先的作用。本系列丛书将以刘应文先生演练老六路 89 式，揉手各式角度清晰照片，太极拳经典理论为主体，并结合每式口诀、行拳口语以及对行拳心法内容的细致解析，以期让读者通过阅读学习，找到学习老六路 89 式的入门途径。本册为杨氏太极拳秘传（老六路）之一路拳的演练介绍。

太极之道 一以贯之

1998年初，我在湖南省直单位工作时，刘应文老师来办理赴台湾开展太极拳教学交流手续，看到他携带的一份份全国各类太极拳赛与推手赛金、银牌获奖证书，从小热爱武术的我不由得眼前一亮，同时也心生疑惑，他的太极拳真有这么神吗？连海峡对岸的台湾武术界也专函恭请。应文老师似乎看出了我的心思，笑眯眯地说，你如有兴趣，不妨抽空到烈士公园来看看，我每天早上都在那里教拳。

自此，我便踏上了太极拳老六路的研习之路。其间虽因公务太忙一度有所松懈，但总的来说，尚能持之以恒。也正因为多年来坚持练习太极拳内功劲法，体悟运用太极哲学博大精深之理，不仅保证了自己的身心健康，而且能在面对诸多繁杂时保持定力，涵养正气，不断完善自己的人格境界。金庸先生曾说"练太极拳，练的主要不是拳脚功夫，而是头脑中、心灵中的功夫。如果说"以智取胜"，恐怕说得浅了，最高境界的太极拳，甚至不求发展头脑中的"智"，而是修养一种冲淡平和的人生境界"。在深邃浩瀚的中华文化中，"太极"无疑具有相当重要的地位，由此生发的阴阳、八卦学说，贯通于中医、武术、气功、书画等若干领域。在这个层面上，也可以说，研习太极拳，不仅仅是练习一种武术，实际上也是对中华优秀传统文化的探索、追寻、体悟。

应文老师自青少年时期即酷爱武术，自20世纪90年代初，他顺缘师从魏树人老师后，即以研习弘扬杨氏太极拳老六路为唯一追求与最大使命，数十年辛勤努力，使他功力修为精深，桃李遍及海内外。更于2019年跻身于《中华武术》评选的"中国太极拳最具影响力人物"行列。

"宝剑锋从磨砺出，梅花香自苦寒来"，应文老师之所以能有今天的成就与影响，以下特点给我留下深刻的印象：

一是痴迷执着，孜孜以求。几十年来，他心无旁骛，研习不辍，晨昏揣摩，几乎把所有的时间、精力都花在太极拳上。平时与他聊天，只要说起太极、武术便滔滔不绝，兴致勃勃，仿佛有说不完的话。把爱好当事业，视太极为生命，有此精神、毅力，焉能不功力精纯？

二是热心传授，诲人不倦。数十年来，刘应文老师足迹遍及大江南北，还去过

韩、越等国，到各地讲学培训数百次，从学者近万人。2018 年冬天在某市教学时，因为报名踊跃，同时开设 20 多个班，他带着梁昕、曾莉等七位老师每天早中晚穿梭于各教学点忙个不停，连续坚持二十余天。那年冬天格外寒冷，他们也格外辛苦，但每次教学都一丝不苟，口讲手做，一遍遍带学员反复练习、纠正、体验。他性格好，耐得烦，态度和气，语言风趣，气氛融洽，大家都乐此不疲。许多学员反映，练拳后吃得香睡得好，健身养生效果显著。

为了让学员有一个便利的学习场所，近几年，他还在长沙住宅附近专门打造了一个拳馆，外地学员来长沙时可以吃住，还能随时向他请教学习。每年五一、国庆长假，总有不少外地拳友慕名前来。为了太极拳，他的确费了不少心力！

三是开放交流，守正创新。我觉得，这是应文老师最难得的品格。他从年轻时就多次参加全国或全省的推手比赛并多次获得冠军，同时四处拜访名师进行体验，所以十分注重练用结合，注意以推手（揉手）实践检验拳架习练与内劲运用之正误。在我的印象中，刘应文老师乐于与外人交流，我曾多次见到他与各地来访者试手，并以精湛的拳艺和谦和的态度让对方口服心服。

在多年的教学实践中，刘应文老师创新性地提炼出一套老六路 89 式的行拳口语并录成音频，要点突出，简洁明了，非常方便实用，深得学员好评。此次，他在汪永泉、齐一、魏树人、刘金印等前辈已出版的老六路的著作基础上，结合自己多年实践体悟，出版了这本老六路一书，注重一式一招和神、意、气运行的详细讲解，不仅使初学的新手易学易记，也可以使具有一定基础的"老手"受到启发，温故知新，阐幽发微。此书的出版，的确是广大太极拳爱好者的福音，也必将在传承弘扬老六路的历史上留下浓墨重彩的篇章。

刘真语

2021 年 10 月 8 日

自序 一

我 20 世纪 70 年代末开始学武术，初在长沙市工人摔跤队受教于宋振枢教授学习拳击、中国式摔跤，后入选湖南省专业队学习国际自由式摔跤。同一时期，我也跟吴公藻前辈的弟子彭郭朴老师习练太极推手。

我能够有幸师从魏树人老师修习杨氏太极拳秘传老六路后简称老六路，是机缘巧合，也是冥冥之中的天意吧。

1990 年，我以湖南省太极拳推手冠军的身份参加在北京举行的迎亚运倒计时 100 天的全国太极拳交流比赛。赛后临回长沙的前一天傍晚，我独自散步到天坛公园，无意间巧遇了日后的恩师魏树人老师。我因 1989 年从《中华武术》杂志上看过老六路连载的介绍，所以赶忙和魏老师打招呼攀谈，其实心中难掩想要体会体会老六路揉手的心情。魏老师一眼看破，主动提出和我搭手交流，正值壮年且颇有些实力的我，竟然完全无法应对年近古稀的魏老师的劲路，虽求力胜，却反被魏老师连连击退，真的是连风都没有摸到。原来杂志上说的老六路功夫果然名不虚传，这就是我一直想要追求的理想中的太极拳啊！每当想起当年的情形，那种仿佛求得"真经"的激动与喜悦之情依然无法忘怀。此后，我便一直追随魏树人老师学拳。1991 年，时任湖南省太极拳协会副会长吴敏与我赴京，正式请魏老师来湖南开班传授老六路，次年，魏老师如约来湘开班 34 天，期间魏老师就住在我家中。1992 年 11 月，我在魏老师家中举行了拜师仪式正式拜师。

追随恩师修习那些年，恩师体恤我要从湖南到北京学拳不易，除了在我来京期间专门对我教学指导，还常在给包括港澳台在内的各地来访的太极拳学员讲课时，让我作为陪练，总是每每让我提前进京加以传授。恩师的特别安排，不但让我有更多的机会细致体会老六路的劲路和神、意、气的奥妙，也在旁听恩师解答各类学员不同角度提问中颇受启迪。在恩师早年受邀到各地讲学时，我也有幸能有几次受恩师提携，陪同前往增长了不少见识。直到 2013 年恩师仙去前夕，还和我分享他传承、整理和总结的太极拳的精要和奥妙，着实让我感动，至今感恩不已。

有幸得到恩师的传承，我自然不敢以此独专，老六路原是只在杨氏系和清王府中传授，是杨家的立身之本、不传之秘。但作为一门兼具养生和技击功效的上乘功夫，它更是我国传统武术文化的精髓凝结，恩师交给我的使命，是把这样原汁原味的太极拳内涵传承下去。我也希望自己能做到不负师恩，不辱使命。

当然，尽管是拜师学艺，修习的时间也比较长，但相对于中国武术的博大精深，我还一直在求索的路上。我也希冀自己有朝一日能够达成书本上弹指一挥就发人丈

外的神功境界，但实际上，也不过是比不太理解太极拳的朋友们，多一些借力的方法和如何用心的体会罢了。

可即使是分享这样有限的一些体会，也还是让我在修习和传播老六路的过程中颇有些成就感。在 30 多年的老六路修习、教学过程中，我带过形形色色的朋友们共同修习老六路，绝大多数从学者都通过练拳而受益，有些朋友因练拳带来的精气神和生活状态的改善程度是我原来也不曾想到的。最近我又看到一些文章提到国际和国内有一些专家学者对太极拳的养生疗病功效有很多的发现。也许，除了我早年追求的太极功夫以外，太极拳能给人们方方面面带来的益处恐怕真的是不可估量。

由于水平有限，我不可能把杨氏太极拳老六路方方面面都讲透，也难免在理解体悟方面存在不足。但是，我以一颗真诚的心，将我四十余年习武的所学以及教学实践心得整理出来，权且作为帮助大家开启杨氏太极拳老六路入门之路的一把钥匙吧。

主编 刘应文

2021 年 8 月 8 日

自序 二

老六路的独特之处，就在于它是由一整套系统的心法支撑起来的，每个拳式都有一定的意气走向指引。心法二字，听起来就很有武侠小说的玄幻感觉，其实则不然，我们完全可以将其看作是武术前辈们非常精要、非常具有可操作性的体用实践和教学实践的总结。在封建时代，心法往往是拳家的安身立命之本，是各家的不传之秘。杨家作为当年"无敌"于江湖的存在，杨氏太极拳的心法更是如此。老六路的教学过程，不仅仅是告诉人们肢体如何运行，要摆放到什么位置，而是要向人们传达出来运行一定动作需要的要领和身体感受。行拳口语是我多年来结合对老六路拳架及心法的理解以及教学实践总结出来的一种表达方式。这里我们不妨对传统武术中三个与"秘传"相关的概念略做辨析。

何谓心法？

所谓武功心法，是前人在传播其习武与实践经验的时候，所总结出来的一种语言或文字的引导方式，大多通过通感或拟像，或者气脉流向的描述等方法让学者能够尽量贴切的理解，并在切合心法的习练中找到尽可能准确的身体感受。

各门各派的武术传承，也都有各自的心法特色，有的注重外形的准确，有的注重耐力的培养，有的则以分散注意力的方式实现局部放松，而有的则以意识形成像描述运动内涵等等。而老六路的心法，则是一套成完整体系的以意识引导催动形体姿势，并可在揉手的体用实践中呈现出相当效果的教习、训练与应用方法。

行拳心法的特色，一方面在于通过让习练者按照意象的引导行拳，能够做到单纯靠肢体要求描述无法达到的身体细微之处的调整，不知不觉中做到肌体的放松再放松，历经长期练习逐渐接近与企及浑圆松开的境界；另一方面，因为行拳过程一直强调以意导气、以气领形，也能让人通过长期的训练理解并体会到意在形先，从而进一步在揉手实践中体会到心意的实际作用。

何谓口诀？

口诀是前人对武功心法的高度凝练的总结，通常以排比短语等形式呈现，其体现的往往是一招一式之中的关隘或诀窍，即只有做到才能准确，或者说做不到就无法准确之关键所在。口诀由于过于精要，其对形体动作的要求及标准无法做出表示，从前它往往是一门一派之中，习练者拥有非常扎实的基础，乃至修炼至相当境界的时候，才有缘得传，用于实现突破的关键点。

通常而言，由于口诀对于基础理论或者说武学背景知识不足的普通人，甚至是习武多年但未得明师指引过的朋友们而言，即使手握前人所谓的秘诀，也很难真正

猜度到其中的真正含义。传统武术的很多门派或传承的拳诀为了保密，其语言甚至是有意设置为错别字或者以某地方言谐音表述，非经一脉相承的言传身教，外人甚难得到正解。

何谓行拳口语？

行拳口语是笔者承袭恩师讲述的拳术心法，并通过多年的太极拳教学过程中总结，将老六路的身形动作要求与每势每动的关键心法，以最简要的现代白话表述出来，用以向弟子、学生们传播拳术的教学方法。其特点在于，语言平实好记，在动作形体讲解完之后，只要背下口语就可以记住行拳的引导意象及身形转化要求，从而开始我们的行拳修习。

一方面，行拳口语是对《杨式太极拳述真》（下简称《述真》）所载 89 式的心法框架的主体继承。因为很多从学或希望从学我们杨式太极拳的朋友交流中表示，《述真》一书虽好，但如果落实仅从看书所得的理解来修习，或者是无法入手，或者是无法继续。笔者看来，这也难怪，《述真》一书是汪永泉前辈一辈子功夫的凝结，其中提到的很多东西，并非初学者能够全面理解，更鲜有可能凭借自身的理解正确修习的。而我们的行拳口语，姑且可以先把它当作是入门的台阶，其中所述的心法要领，虽不像《述真》一书从各个姿势劲法详述，但也足够能让从学者快速准确把握的习练方法。

另一方面，行拳口语本身也是精要的，在我们的教习过程中，仍需要对口语中的很多概念做出解释与演示，本书中，我们尽量把对口语的解释做得详尽，并辅以丰富的图片增强大家的直观感受。但是对于太极拳教习之中，老师只有通过肢体接触才能给出的体验，则恐怕要依靠读者对文字解读时，能够靠文字的通感来略做领会了。

我的初心是将前人所传及个人切身体会分享给大家，为太极拳的普及和发展 . 尽绵薄之力。但受本人水平所限，也难免对太极拳的体悟和理解存在偏差和局限性。本书初著，其中一定有诸多不足，还望各位同仁和读者海涵，并不吝赐教。

主编 刘应文

2021 年 8 月 8 日

杨氏太极拳（老六路）师承关系图

楊氏太極拳（老六路）傳承圖

楊露禪
楊氏太極創始人
1799-1872

楊健侯
楊氏太極第二傳人
1839-1917

楊澄甫
楊氏太極第三傳人
1883-1936

汪永泉
楊氏太極第四傳人
1904-1987

魏樹人
楊氏太極第五傳人
1924-2013

劉應文
楊氏太極第六傳人
1960-

证 书

太 极 草 堂 主

杨 武太极拳第五代传人

魏树人

收长沙 刘应文为拜师弟子

一九九二年十一月十九日于北京

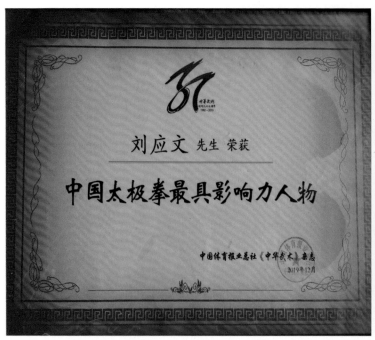

刘应文 先生 荣获

中国太极拳最具影响力人物

中国体育报业总社《中华武术》杂志

2019年12月

2019 年编者被《中华武术》杂志评为"中国太极拳最具影响力人物"。

2009 年编者（1990 年至 2013 年都如此 ）在师父家细心倾听太极拳的奥妙。

2014 年与刘金印师伯《汪永泉授杨式太极拳语录及拳照》整理者留影

（庆幸的是齐一 1919 年生、王平凡 1921 年生、刘金印 1931 年生，三位师伯都健在！）

汪永泉
授杨式太极拳
语录及拳照

（修订版）

刘金印 整理

刘立文先生惠存

传承太极拳术功夫
弘扬中华传统文化

刘金印敬赠
二〇一四年七月四日

北京体育大学出版社

刘金印师伯题

1991年编者（前后23年）进京细心体悟
师父魏树人传授揉手奥妙。

2020年编者与欧阳斌晨练已经十多年了！

编者刘应文与副主编刘宇奇工作照

2009 年、2010 年李铁映副委员长亲临长沙关心湖南的武术发展，亲切指导。刘应文（右二）。

与欧阳斌（中国武术荣誉八段）合影

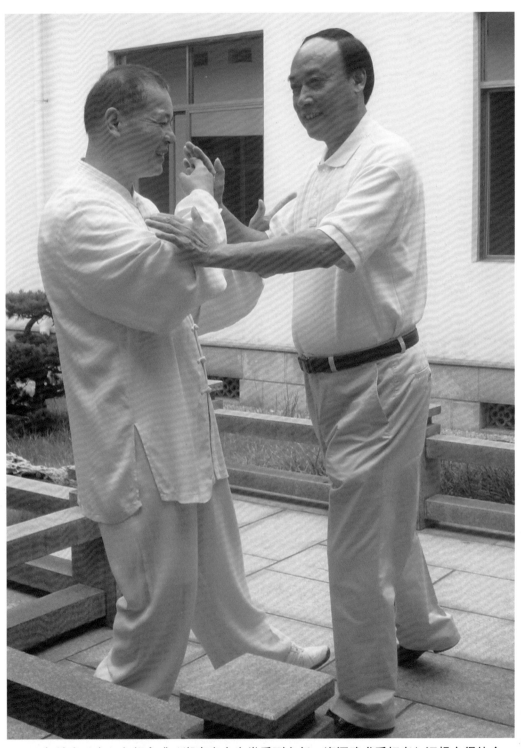

2009 年编者（左）向颜永盛（湖南省人大常委副主任，资深武术爱好者）汇报心得体会。

身心舒適

行雲流水

丙申驚蟄 欧陽斌

中国武术荣誉八段欧阳斌题。

太極神韻

楊氏太極拳老六路學社　惠存

丙申玉月之吉　羅巨進　胡昌華　同賀

拳友湖南师大书法硕导胡昌华、湖南省科协罗巨进处长贺，胡昌华书。

目　　录

第一部分 基础动作解析

一、手掌部分

掌： 此形态称之为掌，五指自然松开，形状如同荷叶，称为荷叶掌。手指不要用力外展，一般健康者放松摊开时掌心会呈现较为红润的颜色，而用力外展掌心则会泛白。

拳： 大拇指轻轻放在食指、中指第一节上，称之为握拳（俗称空心拳）。

半握拳： 大拇指轻轻放在拳眼上，称之为半握拳。这三个动作可以连起来，行拳中有：拳经半握拳变掌，或掌经半握拳变拳
老六路的行拳中，不论掌、拳还是半握拳，都应当手心虚握，有虚擒着小气球的感觉。

鼓腕： 手向下耷拉称之为垂腕，手向上翘，腕向下压称之为塌腕，如图这样既不塌也不垂称之为鼓腕。鼓腕是行拳自始至终的要求，在此要求下，意想手掌与前小臂链接处是断开的，因此老六路的行拳中没有手腕舞花的动作。

勾手： 大拇指和中指指肚轻轻相吻，称之为勾手。勾手也要做到鼓腕，手指合拢的掌心同样有虚含小气球的感觉。

二、腿脚部分

五点四段：老六路教习中，为了更好地帮助学者掌握姿势中的重心分配及身形转换要领，时时保持拳论所述的"无过不及"状态，将左右脚之间分以五个虚拟点位将双脚间距划分为距离均等的四段。除双脚平行与身体在一个平面的自然站立姿势以外，只要其他站立姿势时双脚有前后划分，则以前脚为1点，后脚为5点，双脚正中为3点，1点与3点正中为2点，3点与5点正中为4点。也即自然站立时，**身中垂直线（人体重心点垂直向下延伸到地面所形成的虚拟的意识线）**对应的是3点，左脚在前，左中心脚为1点，右脚中心为5点。如右脚在前，则右脚中心就为1点。在行拳过程中，除个别单脚离地的动作以外，身中垂直线总是在2点和4点之间往复运动，这样使得我们的运动更为柔和随意，不会对身体造成额外的负担。超过2点向1点方向，或者超过4点向5点方向，我们都称之为"过"。如果长期在"过"的形体中锻炼，对膝盖是会有损伤的。**本书之后所称重心在各点位间的移动，如在"重心往2点去"，"重心往4点去"及"重心在3点"等表述中，"重心"均指人体重心在地面的垂直映射点，而非人体物理结构上的重心。**

平行步：双脚与肩同宽并排自然站立，两脚尖朝前（名为平行，但允许各人因自身身体结构、柔韧性差异等原因略有自然外开），重心在3点。除过度动作中出现外，平行步一般主要在拳架的起势与收式中呈现，从站立平行步开始，我们就应尽量做到，精神领起，身心轻松，自然而然，不要僵硬挺直、憋气努责。

弓步：双脚前后分立，重心向前移，移到2点所形成的步形即称之为弓步。与长拳等外家武术对弓步要求屈腿的大腿要与地面平行不同，老六路的脚步开合只需要个人根据自己的身体状况，自然而然的做到适度的开步，小到不拘束，大到运行转换自然不僵滞，不需额外使力即可。

跟步：从双脚前后分立（一肩宽，一般约40厘米）的站姿开始，通过重心移向前腿，后脚前荡至后脚跟接近前脚内侧稍靠后（距离约5厘米）处。该动作要注意，后脚向前跟进，不能以后脚蹬地发力催动，而是将身体整体重心缓缓平和地向前移动，因为重心的前移，后脚承重逐渐减轻，随之会脚跟拎起，此时松开后胯，后膝借重力下落的势如钟摆前荡带动后小腿向前跟进，由脚尖至脚掌再脚跟轻缓落地后重心逐步回落两脚之间站稳。依此要领跟步，即可轻松实现拳谚所称"迈步如猫行"的轻巧与灵动的行拳感觉。

虚步：双脚前后分立，重心向后移，移到4点所形成的步形即称之为虚步。与弓步一样，老六路要求虚步也要能够舒适自然，转换自如。

不论弓步还是虚步，两脚之间基本姿势应当为，前脚正对面向前方，后脚与前脚成约45°角，且前脚脚尖与脚跟的延长线与后脚跟之间应有约一个肩宽的距离。

马步：双脚平行，略宽于肩距，脚尖及膝盖方向与身体面基本垂直，重心在3点，含胯屈膝如同坐凳即为马步。老六路的马步从身形上看站架较高，不像长拳的四平马步那样要求大腿与地面平行，也无须十趾抓地，就是松松的似站非站、似坐非坐的状态。但要注意，裆部要松畅圆融成拱形，而不能两腿夹成"人"字形。

扣脚：扣脚是身形转换非常重要的一步，是指虚脚（重心分配占30%或以下）以脚跟为轴，微翘脚尖向两脚之间的方向摆动并逐渐落实的动作。扣脚要注意步随身换，虚脚用膝盖内扣来引导脚尖内扣，可以让动作更有整体性，也避免因仅做脚踝内扣的动作而导致局部行拳而无法与周身协调配合。扣脚的角度，根据各个拳势不同而不一，角度有大有小，应当以下一式的身形与站立方位要求为准。如扣脚后下一动接"磨脚"，则内扣脚将随即转为完全的重心脚。

磨脚：磨脚是身形转换另一步关键，磨脚就是扣脚跟，即以虚脚的脚尖为轴，微提脚跟向两脚之间的方向摆动并落好的动作。具体角度同样以下一式的身形及方位要求为准。磨脚也要注意步随身换的感觉，身体重心应提前换好，磨脚的脚尖与地面接触应尽量轻，同时，虽形体上是脚跟内扣，但要避免硬摆脚踝，而是拎起的脚跟随着身体转动被自然拖回。磨脚落好后，脚尖所指方位即面向方位。

开脚尖、开脚跟：开脚尖即以虚脚的脚跟为轴，微起脚尖，向身体外侧方向摆动并落好的动作。开脚跟即以虚脚的脚尖为轴，微提起脚跟，向身体外侧方向摆动并落好的动作。

开合脚练习：不论是扣脚、磨脚，还是开脚尖、开脚跟，都是身形转换起始于足的变换开始与过渡，所动之脚都是虚脚，重心在之前没有调配好是无法运行自然的，而相应的，在动作完成后也要自然而然地把重心调配回来。运行的部位动起来应如提线木偶一般，要避免局部拙力。为了让新从学者更快地适应，我们一般建议单独操练以下开合脚练习：脚自然站立，扣左脚磨右脚，扣右脚磨左脚，合到不能合了，再开，开左脚跟，开右脚尖，开右脚跟，开左脚尖，开到不可再开了，就合，往返练习，称之为开合脚练习。

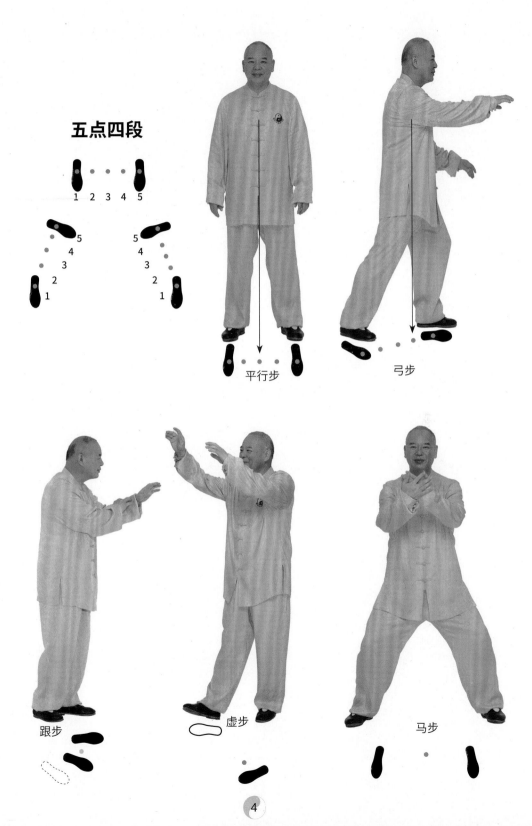

五点四段

1 2 3 4 5

5
4
3
2
1

5
4
3
2
1

平行步

弓步

跟步

虚步

马步

4

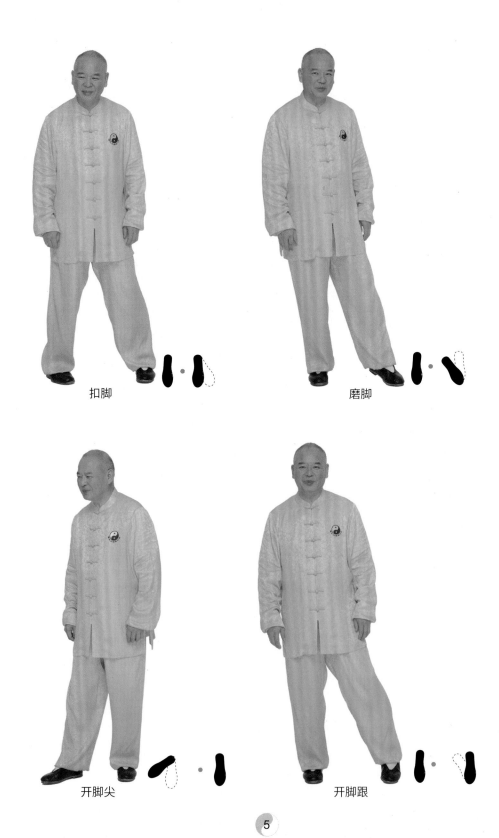

扣脚

磨脚

开脚尖

开脚跟

第二部分 形体动作

第一式 起式

肘不张，肩不松，胸不开，气不通；
腰意塞，裆穹窿，腕微鼓，掌指融。

行拳口语

面朝南，头立起，腋虚开，好像手中有球，脚自然站立。开胸、张肘、塞腰、鼓腕。把手中球捧起来，放入体内，接出来，走到身前，与肩同高、与肩同宽，沉肘扬指，有催出之意（约一尺远）。翻掌接回，肘关节领着手，又放入体内。由小腹前接出，有扶在水中之意。含胯、屈膝，如同坐凳。

拳势说明及口语要点解释

起式预备式的心法主要是意念，身体动作随着意想的呈现，身体只有很小的微调。

起式： 面朝南，双脚自然开立（大体平行、与肩同宽）、自上而下依次逐步做到，虚领、虚腋、开胸、张肘、塞腰、鼓腕。

虚领： 即头立起，意想身穿衬衣时，脖颈后部微微贴着衣领，感觉头部刚刚舒适，脖子丝毫无须使力就可以支撑头部。能找到这个感觉就做好了。

虚腋： 意想两腋下一边夹着一个热馒头，如果夹紧了会烫，松了会掉。可以回想以前包子店的师傅用手给顾客拿刚出笼的包子，那种轻轻拈着刚好拿起来，又不会烫手的感觉，如果按照这样的要求做到，就是虚腋了，腋虚开，肩部就会放松。

开胸： 把胸比喻成两扇大宅门（此后简称心门），意想门缝中夹着一个小石头，心门向内打开了之后，门缝中的小石头由上往下掉下去了，掉在小腹（称下丹田）。

塞腰： 意想丹田如置于水面，静水投石，由内向外泛起层层涟漪，向四周荡开。随之圆散，无形的起势催动腰间自然松开，腰背部如有垫撑，小腹部自然松鼓（松开，不能用力、鼓气），为塞腰。

张肘： 意象的涟漪荡开，引导气势将两肘关节向身体两侧略微撑起，为张肘。

鼓腕： 是老六路的行拳特色之一。老六路的行拳，要求所有的架势都保持鼓腕，动作中没有只以手腕运动的腕花，也没有垂腕、坐腕的手形。鼓腕要求手掌与

小臂成自然伸直的姿态，腕关节不能用力及弯转，手要像断肢借由小气桥链接在小臂上一般。这样的手形要求，可以更好地保持气血通畅运行。 起势的预备姿势调整过程中，随着意象的涟漪散开，气势催动下的鼓腕和张肘、塞腰是同时做到的。

随着波纹意象的荡开，肩、腰、胯的气势分别四散到直径1米左右（腰圈略小）的圆，**称为三道气圈(参见图1-1示例)**。三道气圈是我们老六路行拳的肢体运行范围参照，也能够帮助我们松散肢体，将周身气势整合为浑然一体。

以上为起式预备姿态，由此身心便调整到练拳的基本状态了，下面开始正式介绍拳架的运行及其心法口语。

扶在水中：意象将手中虚拟的小气球轻轻按在水面，不使其随波漂远。"扶"，在老六路的练习与应用中有着非常重要的作用。练拳时扶的是虚拟的气球，体用时就通过揿扶把内劲渗透到对方身上，让对方成为我们的扶手和拐棍。从扶的程度来看，我们不但要"手扶"，还要"腿扶"。手扶就好比搭乘商场扶梯时，身形直立用手掌或整个前小臂放松的搭扶在扶手上的感觉；而老人家杵拐棍时，因为腿脚支撑力减弱，能通过手搭一点力到拐棍上，减轻腿部的负担，就是腿扶。大家通过意想，在并无实物的情境下模拟状态寻求通感，经过练习是能够逐步掌握这种感觉的。如果通过行拳找到了揿扶人的感觉，到体用时，如对方用力托着我们伸出的手臂，我们完全放松丝毫不用力的扶着对方，对方都会感觉我们的手臂沉甸甸的，很有分量。而如果我们能进一步整合身形，把自己的手肘搁在腰间，并通过含胯屈膝把整个人的分量向对方托住我们的手臂后渗透，就是用腿扶人了。这时对方会感觉我们的手臂比之前仅仅手扶还要沉得多。长此习练就会越来越接近杨澄甫前辈所述的太极高手应具备的，手臂如"棉里裹铁"的感觉。

含胯、屈膝，如同坐凳：含胯即胯部沿腹股沟略做弯折，向下形成微微凹陷；屈膝即膝盖微弯。含胯屈膝的角度弯曲不能太大，形体上似坐非坐，而且我们应当做到行拳进退转身过程中腰胯如同悬浮状态一般的平稳运转。这样的要求是贯穿整个行拳过程中的。

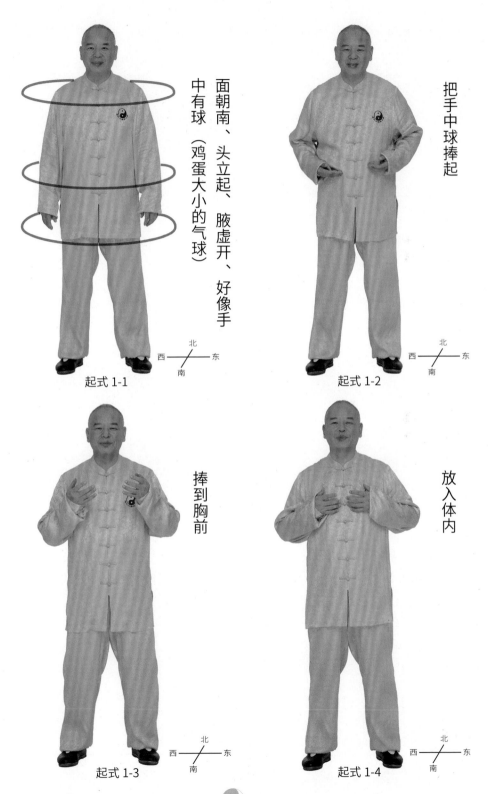

面朝南、头立起、腋虚开、好像手中有球（鸡蛋大小的气球）

起式 1-1

把手中球捧起

起式 1-2

捧到胸前

起式 1-3

放入体内

起式 1-4

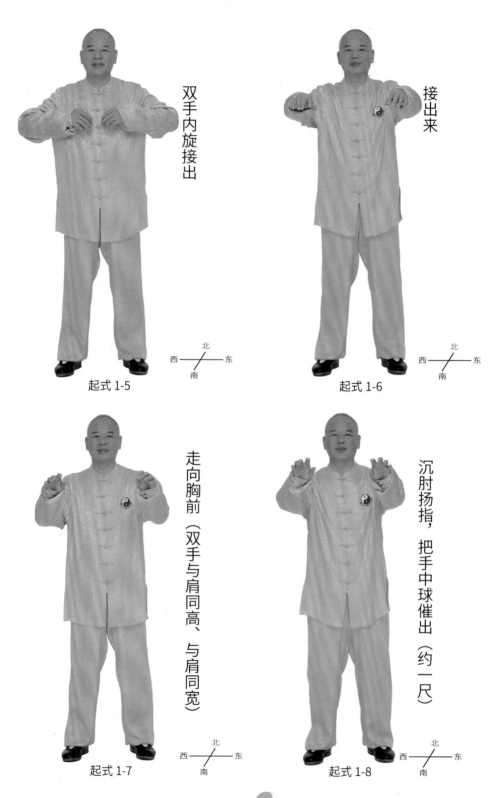

双手内旋接出

接出来

起式 1-5

起式 1-6

走向胸前（双手与肩同高、与肩同宽）

沉肘扬指，把手中球催出（约一尺）

起式 1-7

起式 1-8

北
西 ━━╋━━ 东
南

北
西 ━━╋━━ 东
南

北
西 ━━╋━━ 东
南

北
西 ━━╋━━ 东
南

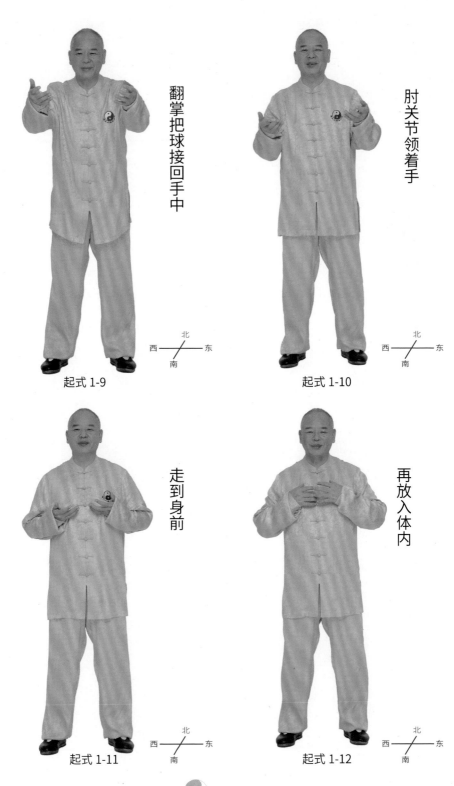

翻掌把球接回手中

肘关节领着手

起式 1-9

起式 1-10

走到身前

再放入体内

起式 1-11

起式 1-12

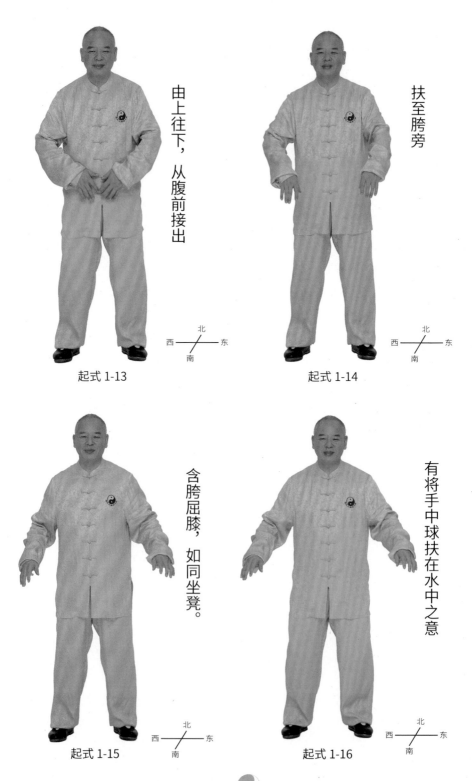

由上往下，从腹前接出

扶至胯旁

起式 1-13

起式 1-14

含胯屈膝，如同坐凳。

有将手中球扶在水中之意

起式 1-15

起式 1-16

第二式 揽雀尾

两膊相系，沿球环行，四正劲法，意气行功。

行拳口语

（右揽雀尾）右转，磨右脚，右手自然落下，迈右脚（右脚迈向西南45°），右手由心而出，向心而回，由心而出，往前面三米左右的地方插。

（左揽雀尾）右手扶好，左手画弧，迈左脚（与右脚保持45°），左手由心而出。右手自然落下，由裆中提起，双手如托重物接回。扣左脚尖、磨右脚尖，平行马步，将接回的东西翻掌放下（含胯屈膝如同坐凳）。

（右揽雀尾）意想由下往上起来，扣左脚（扣向正西），磨右脚，左手扶好，右手自然落下，摆右脚（摆至西北45°），右手由心而出。意想两手之间有个篮球大小的气球，揉摸球，左手上、右手下（虚步），右手上、左手下（弓步）。抱在胸前，意想球落下去，由下往上弹起，称为掤劲。双手自然落下，如同接喷泉的水，一捋（重心移到2、3点之间），二捋（重心移到3、4点之间）半握拳，三捋（重心移到4点）半握拳变掌合在身前，虚步，称为捋劲。双手自然落下，意想由下往上升腾而起，翻掌合好立在身前，左手挤右手，肩、腰、胯三道气圈平送，弓步，称为挤劲。两掌相合，摊开如同翻书（意想开卷有益），弓步；双掌接回，虚步；双掌内旋扶好（扶箱盖之意），有掀起箱盖之意（约45°），虚步，按合页（弓步），称为按劲。

拳势说明及口语要点解释

揽雀尾是老六路正式行拳的第二式，其中大家也可以体会到心法口语带给大家的意象，我们似乎就是追着意想形成的画面不由自主地走出身形动作。

老六路的揽雀尾包含右、左、右三次揽雀尾动作，其中每次揽雀尾前后又略有不同，特别第三次的右揽雀尾把太极拳的掤、捋、挤、按的四正劲法都做了演示，对初学者而言，是很难一次完全掌握的。因此平时的教学当中，我们把揽雀尾也分为2到3次课进行讲述，在此也提示按照教材学习的朋友，合理把握学习进度，以免囫囵吞枣。

自然落下：周身松散，使肢体随重力缓缓落下。

由心而出：是指由两乳之间（膻中）向外而出之意，重心前移至2点（弓步）。

向心而回：是指由外而回两乳之间（膻中）之意，重心由2点后撤至4点（虚步）。

往前面3米左右的地方插：是指意想右手向前方3米左右的地下插入之意，这样的意象让人好像是扶到虚拟的拐棍一般。

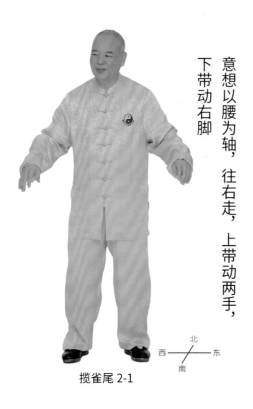

意想以腰为轴，往右走，上带动两手，下带动右脚

揽雀尾 2-1

北
西————东
南

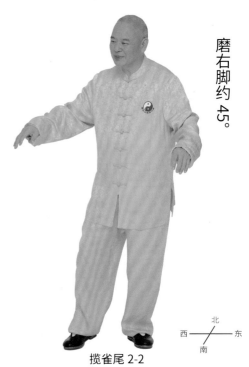

磨右脚约 45°。

揽雀尾 2-2

北
西————东
南

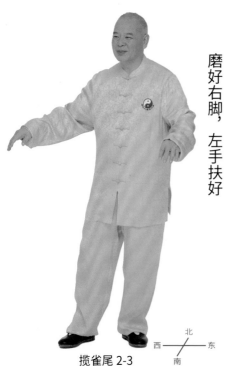

磨好右脚，左手扶好

揽雀尾 2-3

北
西————东
南

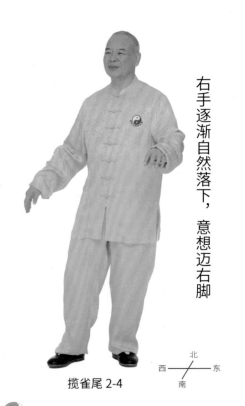

右手逐渐自然落下，意想迈右脚

揽雀尾 2-4

北
西————东
南

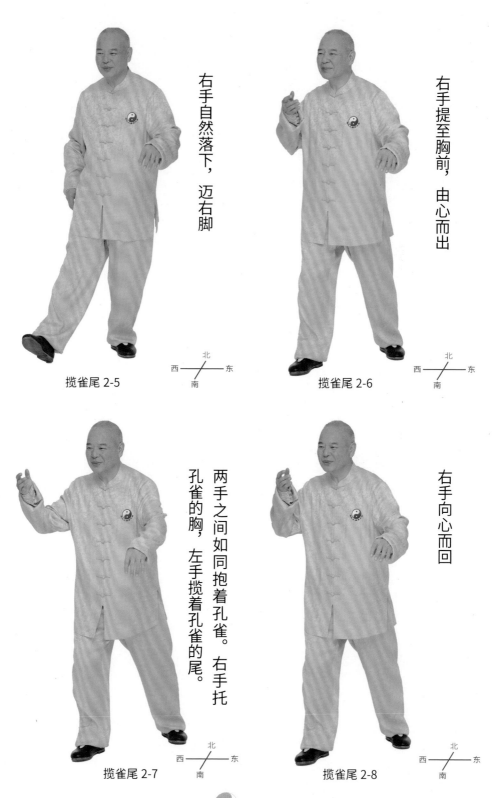

右手自然落下，迈右脚

揽雀尾 2-5

右手提至胸前，由心而出

揽雀尾 2-6

两手之间如同抱着孔雀。右手托孔雀的胸，左手揽着孔雀的尾。

揽雀尾 2-7

右手向心而回

揽雀尾 2-8

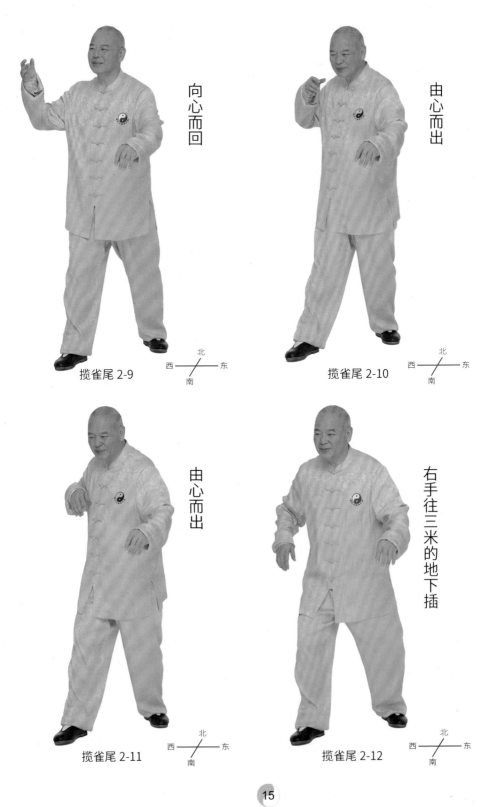

向心而回

揽雀尾 2-9

北
西 —— 东
南

由心而出

揽雀尾 2-10

北
西 —— 东
南

由心而出

揽雀尾 2-11

北
西 —— 东
南

右手往三米的地下插

揽雀尾 2-12

北
西 —— 东
南

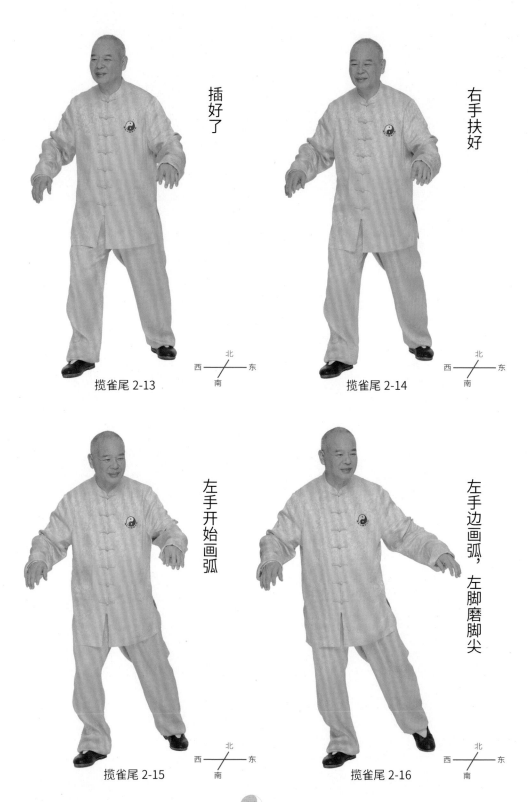

插好了

揽雀尾 2-13

右手扶好

揽雀尾 2-14

左手开始画弧

揽雀尾 2-15

左手边画弧，左脚磨脚尖

揽雀尾 2-16

16

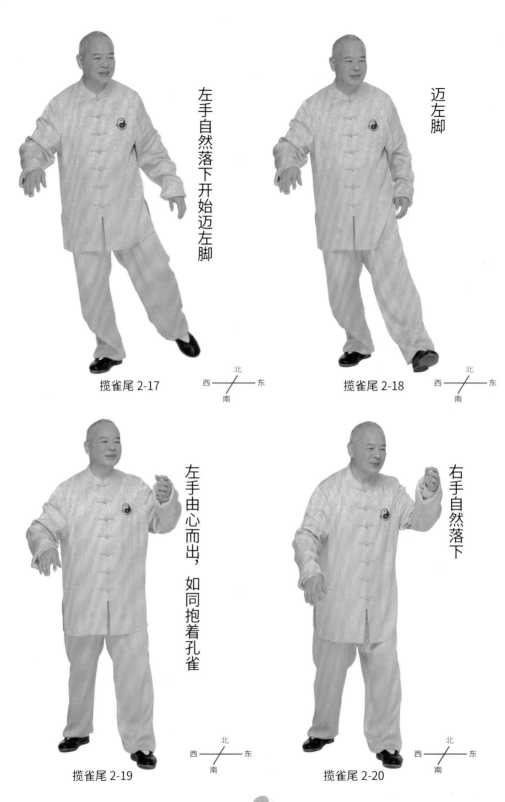

左手自然落下开始迈左脚

揽雀尾 2-17

北
西————东
南

迈左脚

揽雀尾 2-18

北
西————东
南

左手由心而出，如同抱着孔雀

揽雀尾 2-19

北
西————东
南

右手自然落下

揽雀尾 2-20

北
西————东
南

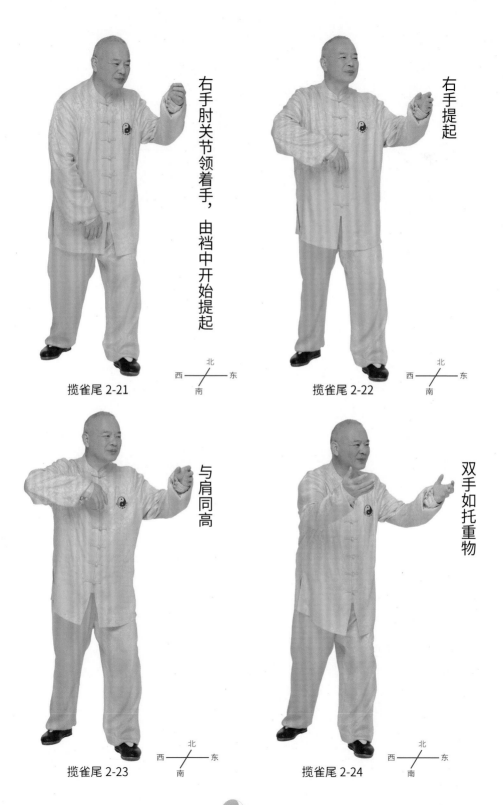

右手肘关节领着手，由裆中开始提起

揽雀尾 2-21

右手提起

揽雀尾 2-22

与肩同高

揽雀尾 2-23

双手如托重物

揽雀尾 2-24

西 北 东 南

18

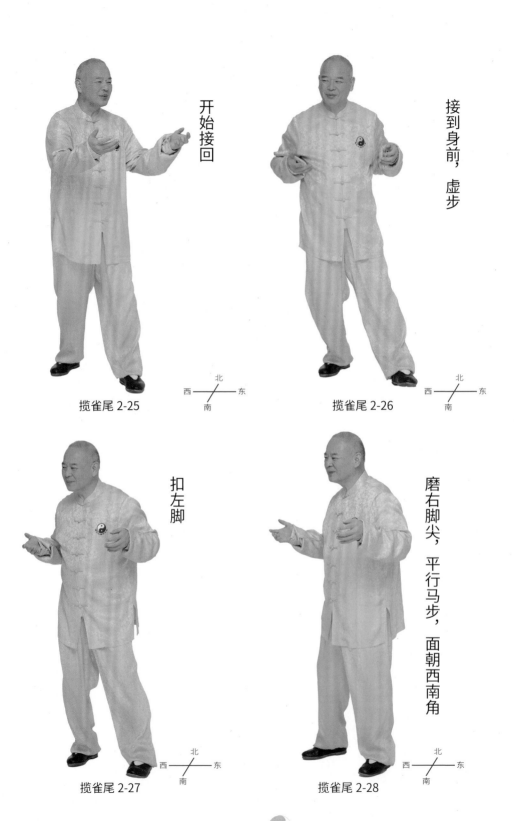

开始接回

揽雀尾 2-25

接到身前，虚步

揽雀尾 2-26

扣左脚

揽雀尾 2-27

磨右脚尖，平行马步，面朝西南角

揽雀尾 2-28

19

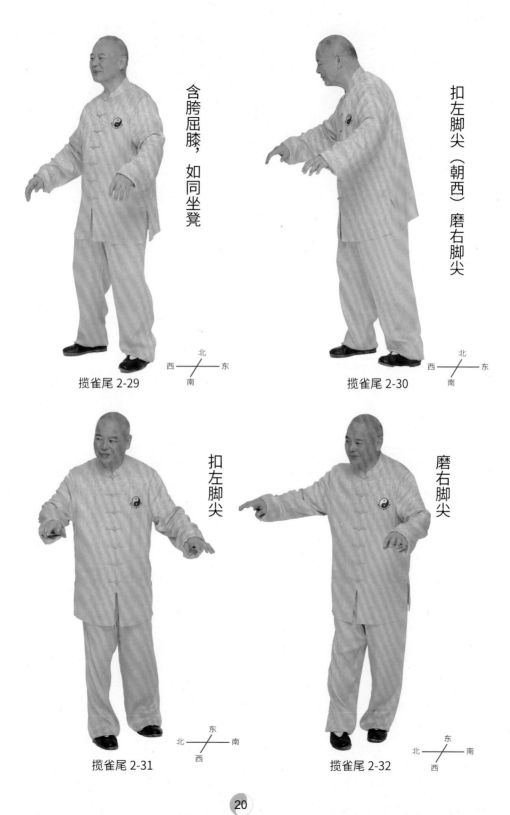

含胸屈膝，如同坐凳

揽雀尾 2-29

扣左脚尖（朝西）磨右脚尖

揽雀尾 2-30

扣左脚尖

揽雀尾 2-31

磨右脚尖

揽雀尾 2-32

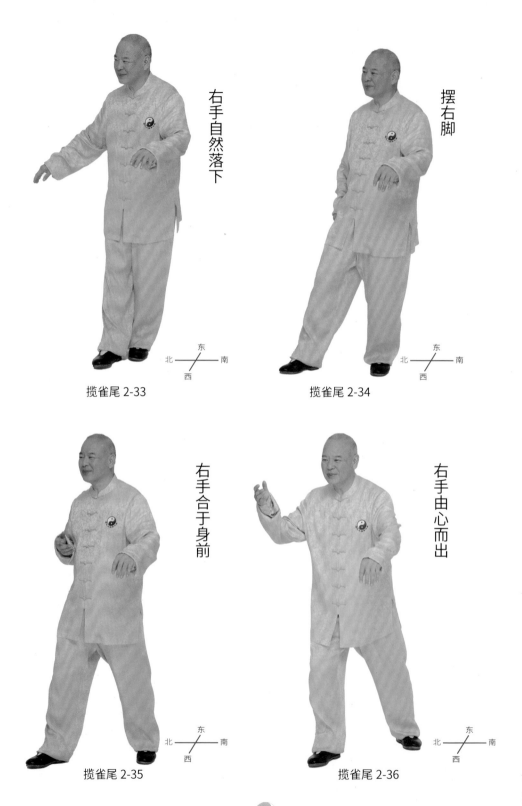

右手自然落下

北 东 南 西

揽雀尾 2-33

摆右脚

北 东 南 西

揽雀尾 2-34

右手合于身前

北 东 南 西

揽雀尾 2-35

右手由心而出

北 东 南 西

揽雀尾 2-36

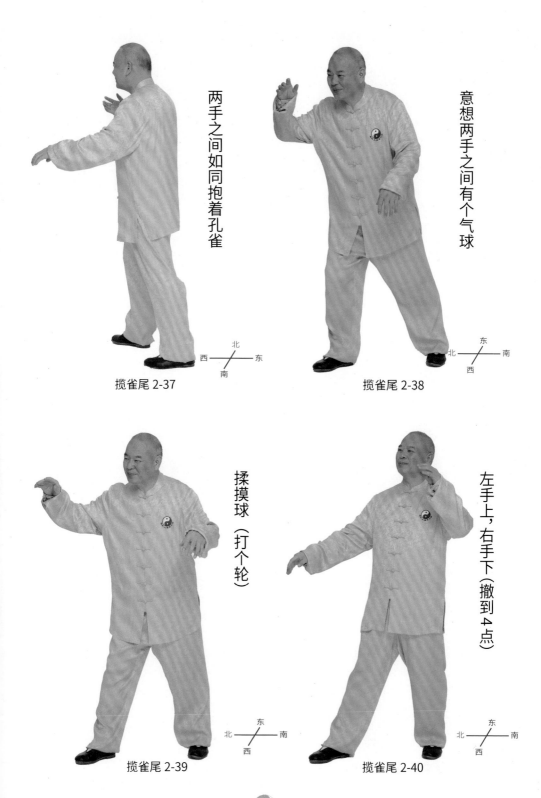

两手之间如同抱着孔雀

揽雀尾 2-37

意想两手之间有个气球

揽雀尾 2-38

揉摸球（打个轮）

揽雀尾 2-39

左手上，右手下（撤到 4 点）

揽雀尾 2-40

22

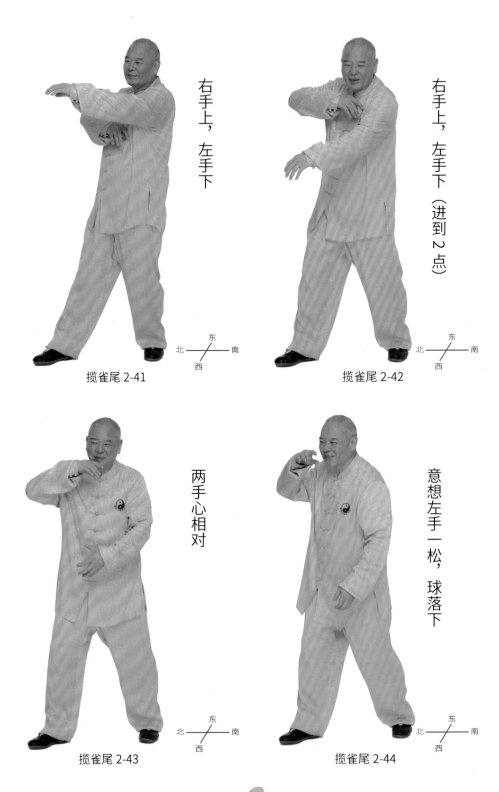

右手上，左手下

揽雀尾 2-41

右手上，左手下（进到2点）

揽雀尾 2-42

两手心相对

揽雀尾 2-43

意想左手一松，球落下

揽雀尾 2-44

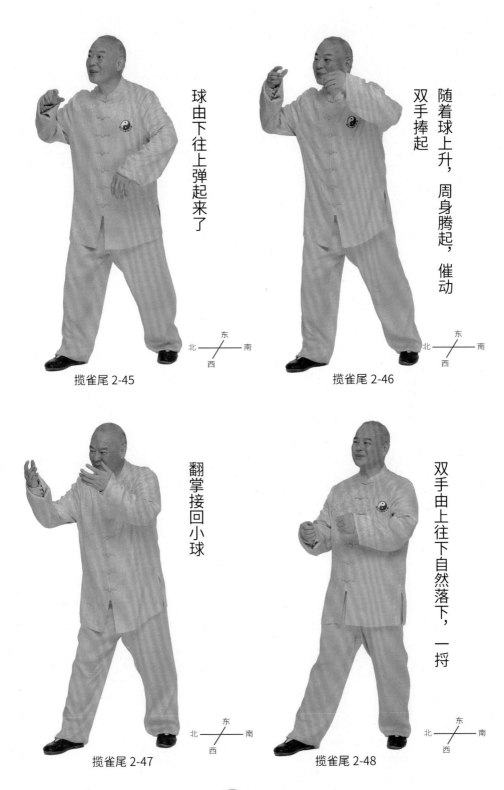

球由下往上弹起来了

揽雀尾 2-45

东
北 —— 南
西

随着球上升，周身腾起，催动双手捧起

揽雀尾 2-46

东
北 —— 南
西

翻掌接回小球

揽雀尾 2-47

东
北 —— 南
西

双手由上往下自然落下，一捋

揽雀尾 2-48

东
北 —— 南
西

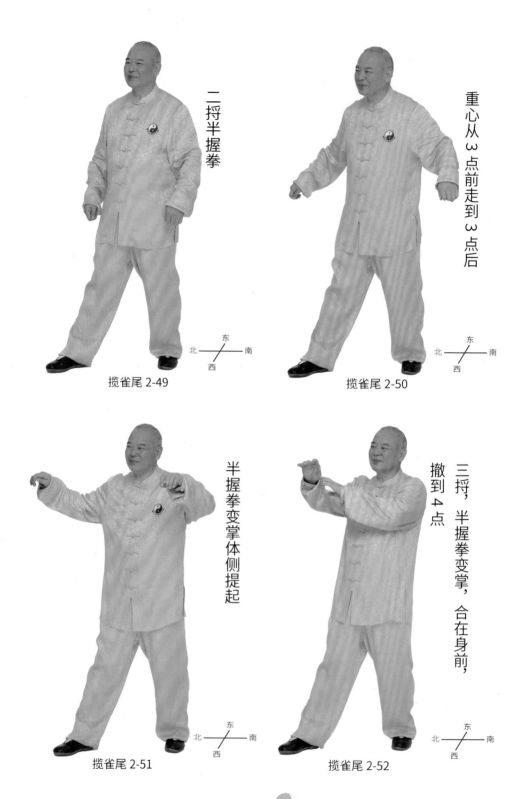

二捋半握拳

揽雀尾 2-49

重心从 3 点前走到 3 点后

揽雀尾 2-50

半握拳变掌体侧提起

揽雀尾 2-51

三捋，半握拳变掌，合在身前，撤到 4 点

揽雀尾 2-52

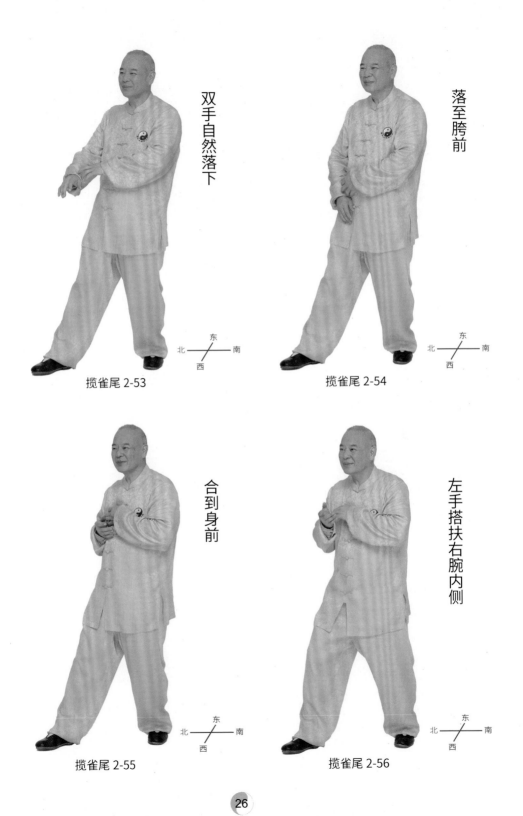

双手自然落下

揽雀尾 2-53

落至胯前

揽雀尾 2-54

合到身前

揽雀尾 2-55

左手搭扶右腕内侧

揽雀尾 2-56

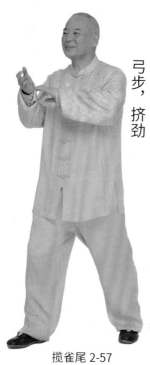

后手催挤前手，虚步前送成弓步，挤劲

揽雀尾 2-57

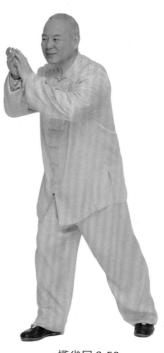
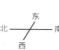

两掌相合，左手从右手虎口穿出

揽雀尾 2-58

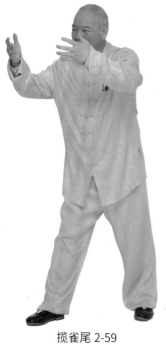

双手摊开，如同翻书

揽雀尾 2-59

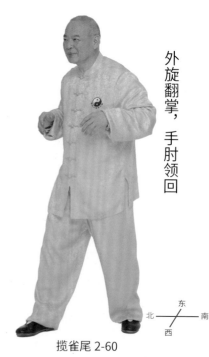

外旋翻掌，手肘领回

揽雀尾 2-60

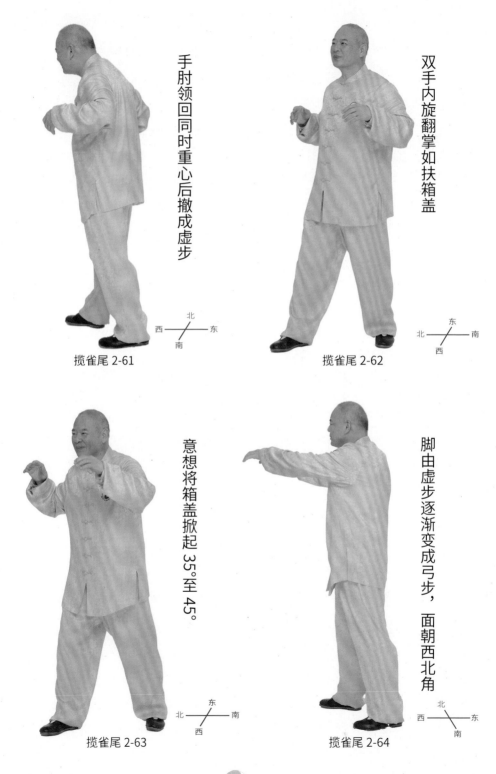

手肘领回同时重心后撤成虚步

揽雀尾 2-61

双手内旋翻掌如扶箱盖

揽雀尾 2-62

意想将箱盖掀起 35°至 45°。

揽雀尾 2-63

脚由虚步逐渐变成弓步，面朝西北角

揽雀尾 2-64

第三式 单鞭

滚错折磨，围绕劲点；以肘带腰，腕随肘旋。

行拳口语

双手外旋翻掌接回，扣右脚磨左脚，将接回的东西翻掌放下。由下往上起来了，立圆，左手走到鼻尖，开左脚。自然落下，由下往上起来了，平圆，跟半步（意想走完整个圆）。双手外旋翻掌接回，由心而入，勾手。由心而出，滚，错，后折，前折，磨：半个弧回来（向心而回），半个弧去（离心而去）。意想身前有个球，左手沿着身前的球摸下来，开脚跟，开脚尖。左手大小臂之间如捧大气球，捧起来，手落下去了，捧起的球上去了，把腿领起来，荡出去。把球接回来，通过身体到右手前小臂，球又通过右手前小臂往左手，左手翻掌前催、两臂将小球合出去。

拳势说明及口语要点解释

老六路的单鞭动作与大架85式最明显的不同在于其蕴含滚、错、折、磨四个劲法。定式身法有身备五弓，蓄势待发之意。

外旋：以前小臂为轴的小臂旋转动作，在鼓腕状态下，拇指朝手背方向运动为外旋；反之，内旋则是 拇指朝手心方向的前小臂旋转动作。

接回：不是用力抽回，而是与起式中接回小球一样，手肘进一步放松后，受重力及身形后撤的影响，整个前小臂缓慢自然回落至身前。

扣右脚：在重心后撤至4点后，向左转身同时扣脚，做到身体协调、步随身换，右脚内扣约90°大体指向西南。

磨左脚：随着右脚扣好后，身形后撤至4点继续左转至面朝正南方向，同时轻起左脚跟内扣，至左脚尖朝向正南。

翻掌放下：放下的除了手中球的意象外，整个身体也要随着手中球放下，体会整个身心在一瞬的完全放松。

立圆：指意想着由身前的地面自左往右形成一个与身体面平行的圆，在该意象形成后，双手便追随着这个立圆的轨迹在身前运动。

鼻尖同高，开左脚：是指左手越过立圆弧顶后，在身形偏右侧的自然下落过程中，约至鼻尖位置时，身形正好有一个平衡，此时无须多费一点力气就可以轻轻拎起膝盖让左脚稍离地，并向南偏东的位置开出半步，随即先落脚跟再柔缓的过渡至脚尖落好。

平圆：指意想着身前约东南方向，与肩同高平面呈现一个与地面平行的圆，双

手随重心前移继续运行，双手搭扶在这个虚拟的平圆边沿，并将其催出。

跟半步： 即指随着身形前移，在身后的右脚被大腿牵引着向前挪动半步，落好后脚尖约朝向正南。在此注意，跟步不要依靠脚踝使力蹬地产生反作用力而向前移动。

滚： 即右手成勾手，五指合拢的钩尖由心门内旋而入，再向西南方继续内旋而出，定式时钩尖向外，左手食指与中指扶于右手背2寸，内1/2处。

错： 即随着右肘外旋沉落，右勾手的钩尖由外翻回落到掌心垂向地面。

后折、前折： 即指意象右手前小臂下方中间位置有一虚拟的支点，使得此时如同跷跷板一般，随着手肘后蓄沉落，小臂前端翘起为后折；将蓄在肘上的意识向前一催让原本翘起的前端落下，而后端翘起为前折。

两臂将小球合出去： 意想以两臂桡骨内侧靠近腕部1到2寸的位置向远方一点集中而出。此动是形往开处走，意（暂可理解为劲的目的地）向远处一点集中。

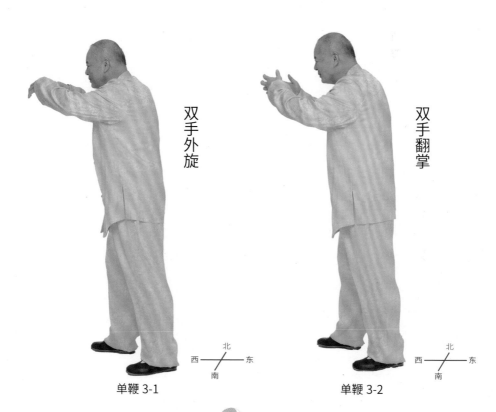

双手外旋

双手翻掌

单鞭 3-1

单鞭 3-2

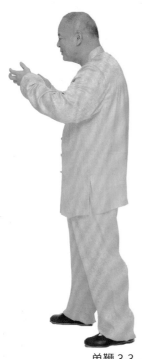

肘领着手接回

单鞭 3-3

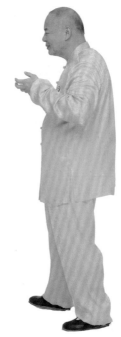

接到身前，由弓步逐渐变虚步

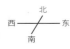

单鞭 3-4

步随身换，扣右脚尖

单鞭 3-5

扣好后，重心往 4 点撤

单鞭 3-6

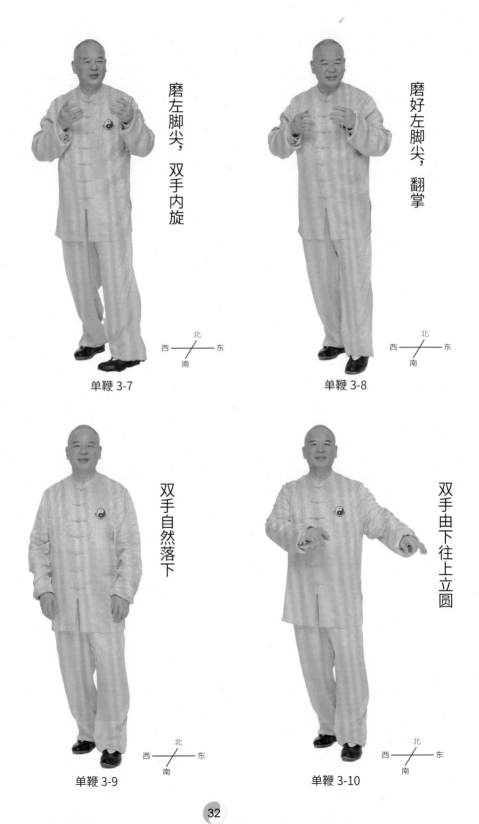

磨左脚尖，双手内旋

单鞭 3-7

磨好左脚尖，翻掌

单鞭 3-8

双手自然落下

单鞭 3-9

双手由下往上立圆

单鞭 3-10

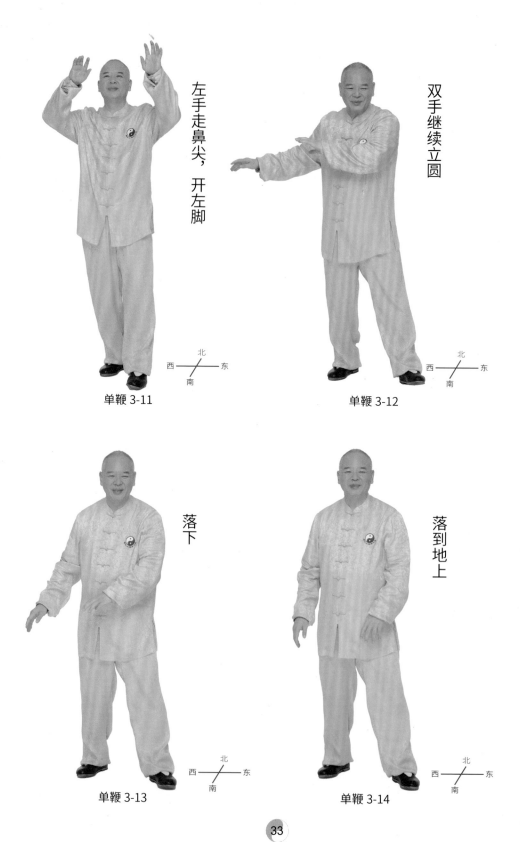

左手走鼻尖，开左脚

单鞭 3-11

双手继续立圆

单鞭 3-12

落下

单鞭 3-13

落到地上

单鞭 3-14

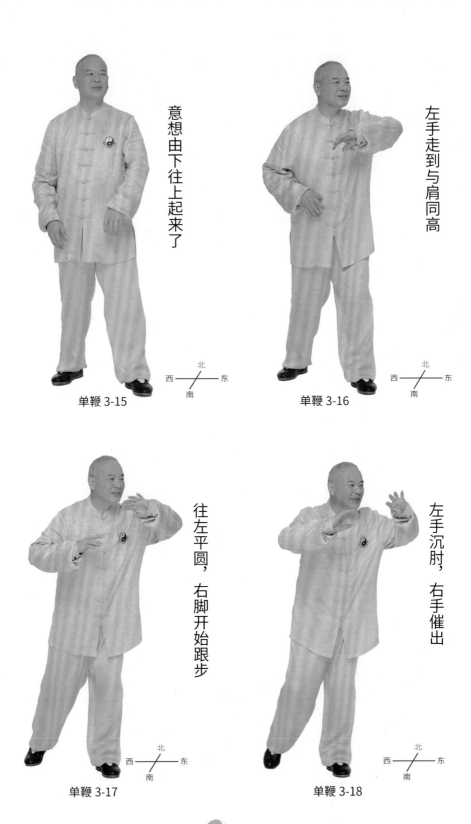

意想由下往上起来了

单鞭 3-15

左手走到与肩同高

单鞭 3-16

往左平圆，右脚开始跟步

单鞭 3-17

左手沉肘，右手催出

单鞭 3-18

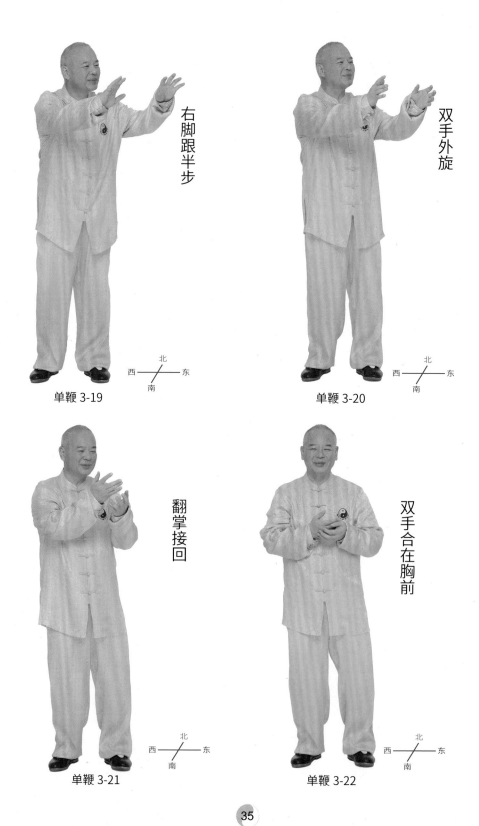

右脚跟半步

单鞭 3-19

双手外旋

单鞭 3-20

翻掌接回

单鞭 3-21

双手合在胸前

单鞭 3-22

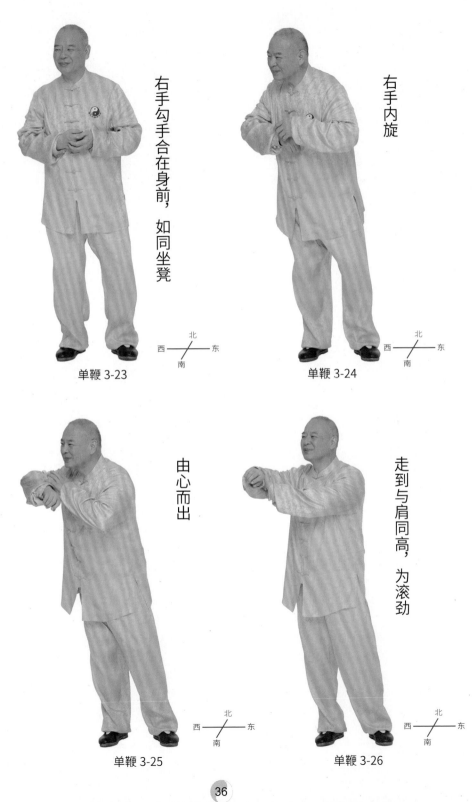

右手勾手合在身前，如同坐凳

单鞭 3-23

北
西 —— 东
南

右手内旋

单鞭 3-24

北
西 —— 东
南

由心而出

单鞭 3-25

北
西 —— 东
南

走到与肩同高，为滚劲

单鞭 3-26

北
西 —— 东
南

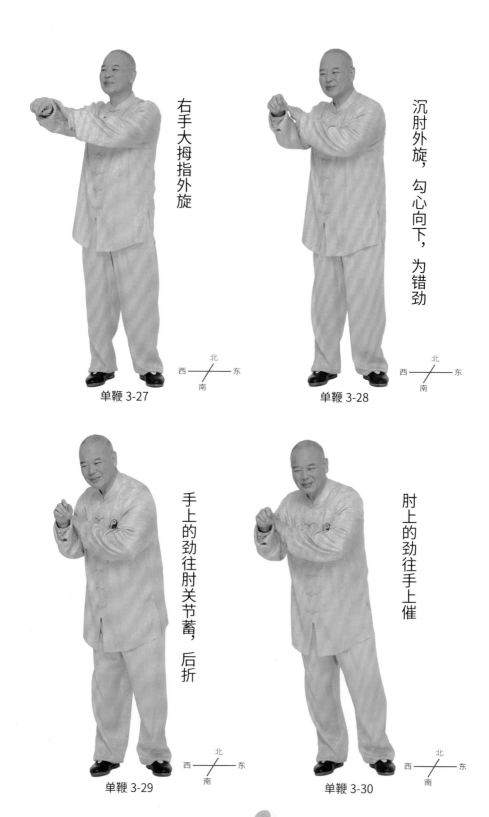

右手大拇指外旋

单鞭 3-27

沉肘外旋，勾心向下，为错劲

单鞭 3-28

手上的劲往肘关节蓄，后折

单鞭 3-29

肘上的劲往手上催

单鞭 3-30

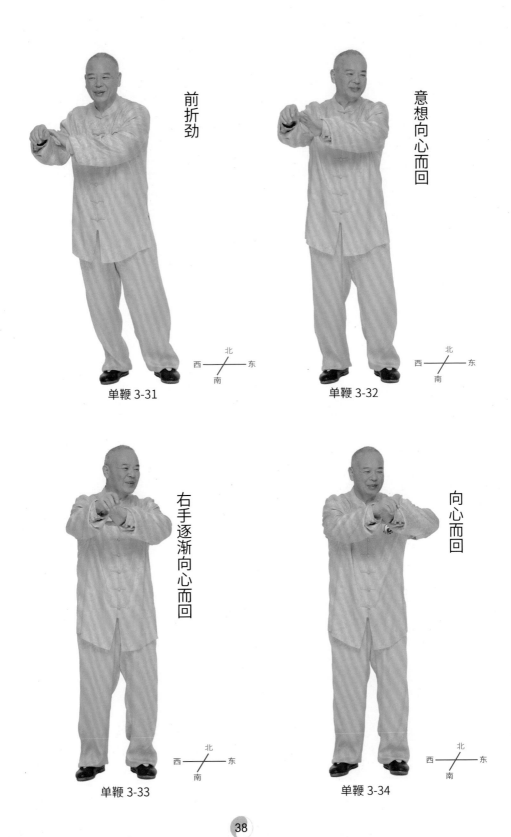

前折劲

单鞭 3-31

北
西———东
南

意想向心而回

单鞭 3-32

北
西———东
南

右手逐渐向心而回

单鞭 3-33

北
西———东
南

向心而回

单鞭 3-34

北
西———东
南

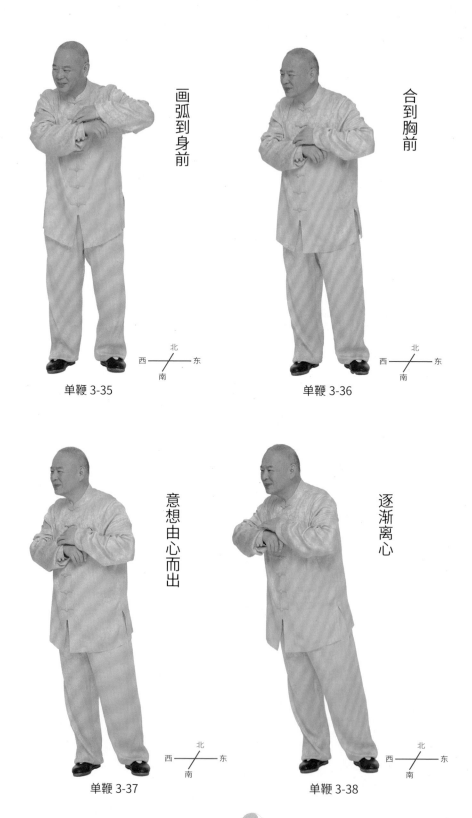

画弧到身前

单鞭 3-35

合到胸前

单鞭 3-36

意想由心而出

单鞭 3-37

逐渐离心

单鞭 3-38

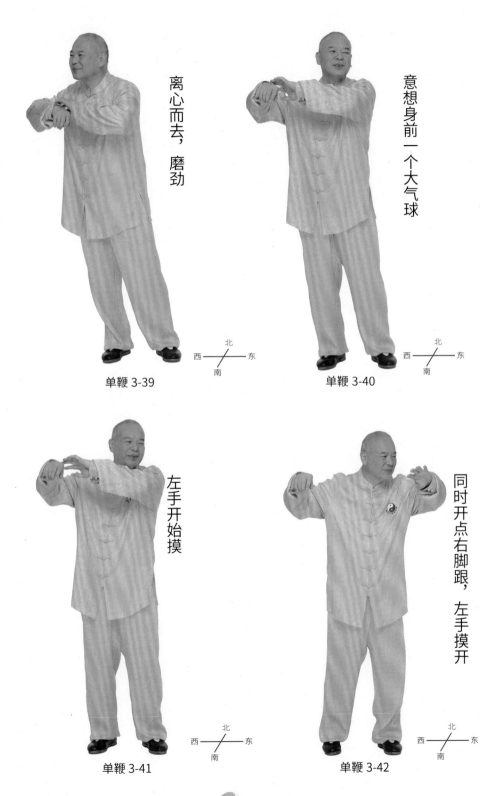

离心而去，磨劲

单鞭 3-39

意想身前一个大气球

单鞭 3-40

左手开始摸

单鞭 3-41

同时开点右脚跟，左手摸开

单鞭 3-42

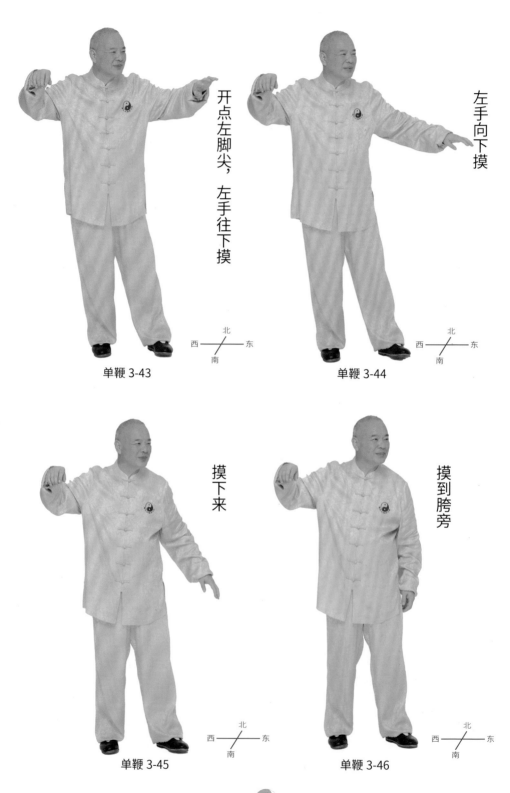

开点左脚尖，左手往下摸

单鞭 3-43

北
西———东
南

左手向下摸

单鞭 3-44

北
西———东
南

摸下来

单鞭 3-45

北
西———东
南

摸到胯旁

单鞭 3-46

北
西———东
南

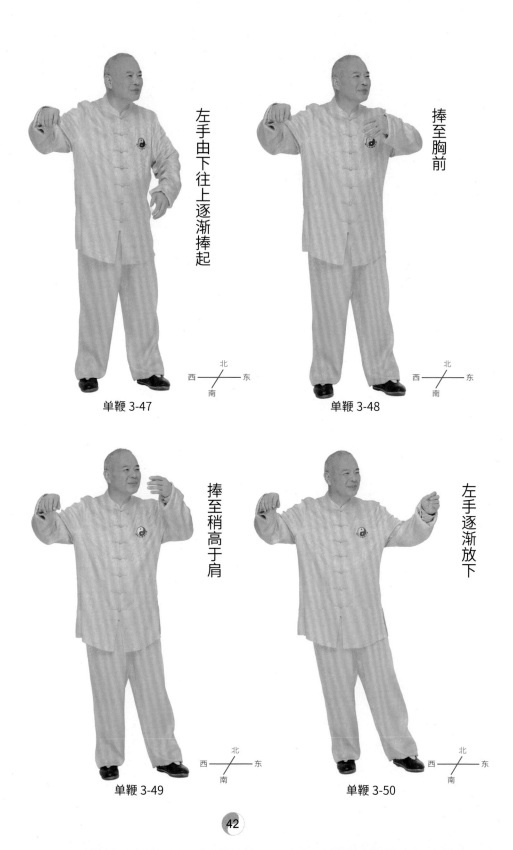

左手由下往上逐渐捧起

单鞭 3-47

北
西——东
南

捧至胸前

单鞭 3-48

北
西——东
南

捧至稍高于肩

单鞭 3-49

北
西——东
南

左手逐渐放下

单鞭 3-50

北
西——东
南

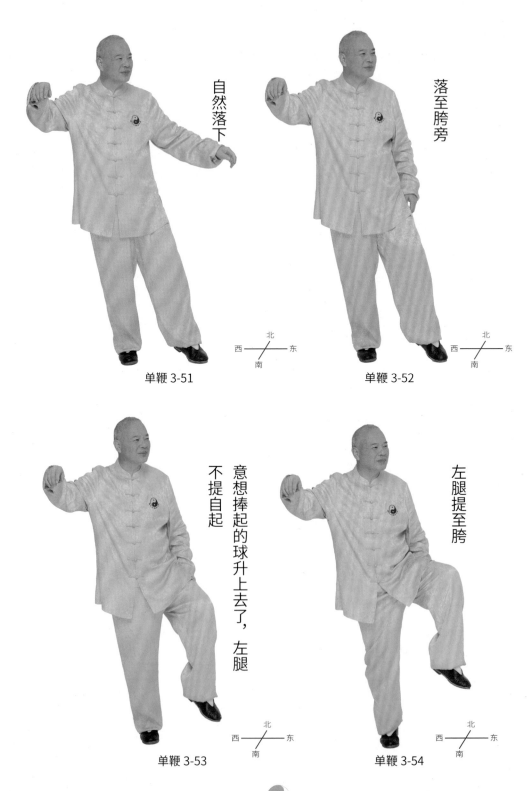

自然落下

落至胯旁

单鞭 3-51

西 北 东 南

单鞭 3-52

西 北 东 南

不提自起

意想捧起的球升上去了，左腿

左腿提至胯

单鞭 3-53

西 北 东 南

单鞭 3-54

西 北 东 南

43

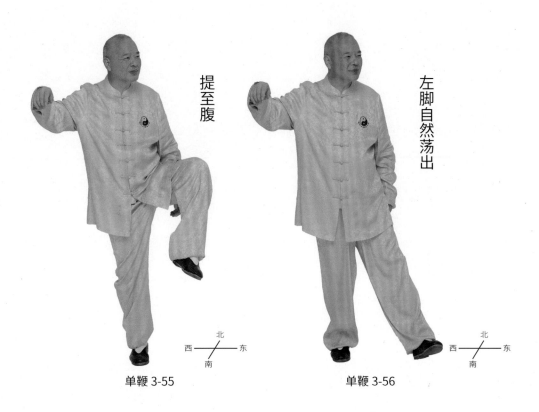

提至腹

单鞭 3-55

左脚自然荡出

单鞭 3-56

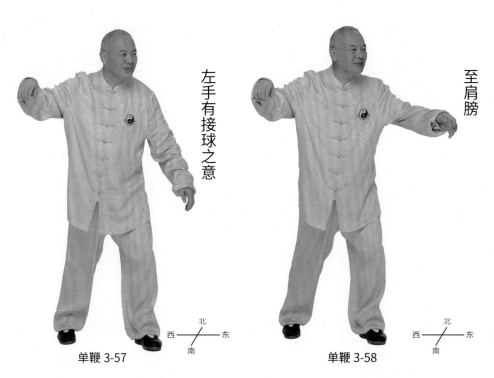

左手有接球之意

单鞭 3-57

至肩膀

单鞭 3-58

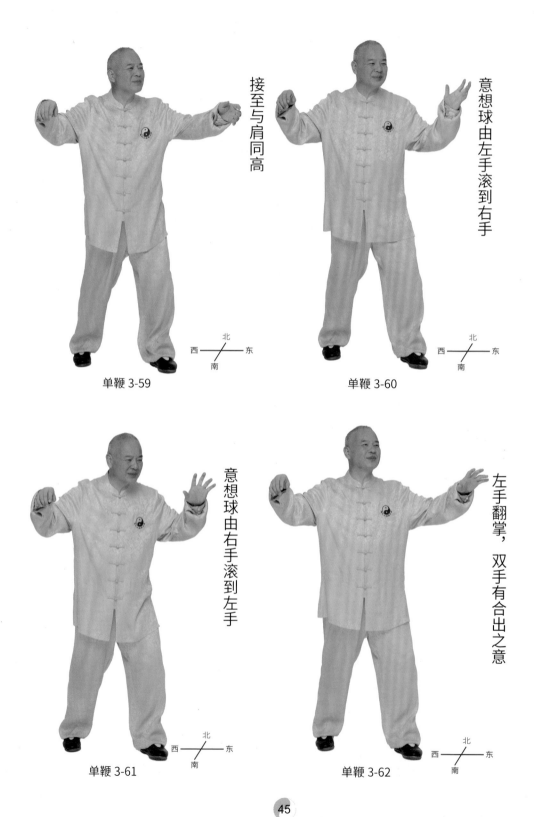

接至与肩同高

单鞭 3-59

意想球由左手滚到右手

单鞭 3-60

意想球由右手滚到左手

单鞭 3-61

左手翻掌，双手有合出之意

单鞭 3-62

第四式 提手上式

十字中心意涌出，双手悬浮视凌空。

行拳口语

双手内旋自然落下，由弓步逐渐变成虚步，扣左脚尖，磨右脚，成马步（面向南略偏西）。双手由半握拳变拳，外旋，提至腰间，双手自然落下，扣左脚尖，磨右脚（面向西偏南），双手由两侧提起，提至胸前交叉合好，弓步。双手自然落下，由弓步逐渐变成虚步，手回来，脚回来，半步。双手由握拳经半握拳变掌，意想捧起一个大气球，捧到头前，再翻掌放下。球掉到地上，又由下往上弹起来了，随着球弹起来的意象，气势催动脚去、手去。

拳势说明及口语解析

双手内旋自然落下： 双手自然下落，手型由左掌右勾自然过渡至双手半握拳，下落过程中手臂微内旋，落至胯旁，拳眼朝身体内侧。

扣左脚尖，磨右脚尖： 两动之间需做好重心转换方能运行自然。

成马步： 经扣脚磨脚，动作调整至面向正南，双脚间距约肩宽，基本平行站立，重心位于3点。此时双手呈半握拳自然垂落至胯部两侧，手背朝前，拳眼朝向身体两侧。

双手由半握拳变拳，外旋，提至腰间，双手自然落下： 双手外旋由体侧向身前提至与腰同高，此时拳眼约朝上方。然后双手继续外旋，自然下落从腰间展开至胯部两侧，此时拳心朝上，拳眼朝身体外侧。整个过程两手轨迹呈匀速弧形运动。

扣左脚尖，磨右脚跟： 扣脚磨脚同时两手自然内旋（拳眼朝向体侧），后微微在体侧展开，把面向调整到西南方向。

双手由两侧提起，提至胸前交叉合好： 双手由两侧向身前提起，双手至身前两侧时逐渐外旋并相合于胸前，拳心朝向自己，两手腕相搭，左手在内右手在外。双手在运行该动时，重心逐步前移至2点，定式动作时呈弓步。

手回来，脚回来，半步： 随着前一动，手已经自然落至身前并呈虚步，在原虚

步的基础上再后撤一点，以手领着身继续后撤，前面虚置的右脚拖回来约半个脚面的距离。这样两脚之间的间距缩短，新的4点位置比原4点位置靠后。

双手由握拳、半握拳变掌：双手从身前胯部自然松落到体侧（此时手型由拳逐渐松展为半握拳），并经体侧以弧形轨迹向上穿伸（半握拳随即舒展为掌），如同双手到头上方捧接一个直径约半米的大气球。

捧到头前翻掌放下：略带内旋翻掌，意想一松手让刚刚捧接好的大气球自然降落到地面。

由下往上起来了：意想刚刚掉落的大气球落地后又向上弹起。

脚去手去：刚刚意象中弹起的大气球把前面虚置的右脚带起来了，右脚跟微微离地后轻轻落到约原右脚尖所在位置，右脚尖微微上翘，保持虚步；随着大球落地弹起后进一步升高，把刚刚举在身前的双手也向前上方带起，双手如同扶直径半米的高射炮管一般，炮管在朝向前上方60°瞄准目标。此为提手上式的最后定型动作。

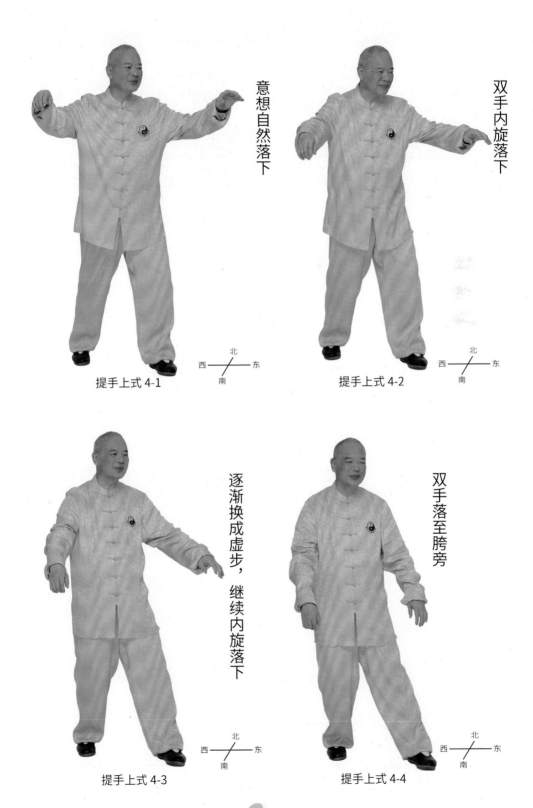

意想自然落下

双手内旋落下

提手上式 4-1

提手上式 4-2

逐渐换成虚步，继续内旋落下

双手落至胯旁

提手上式 4-3

提手上式 4-4

北
西 — 东
南

48

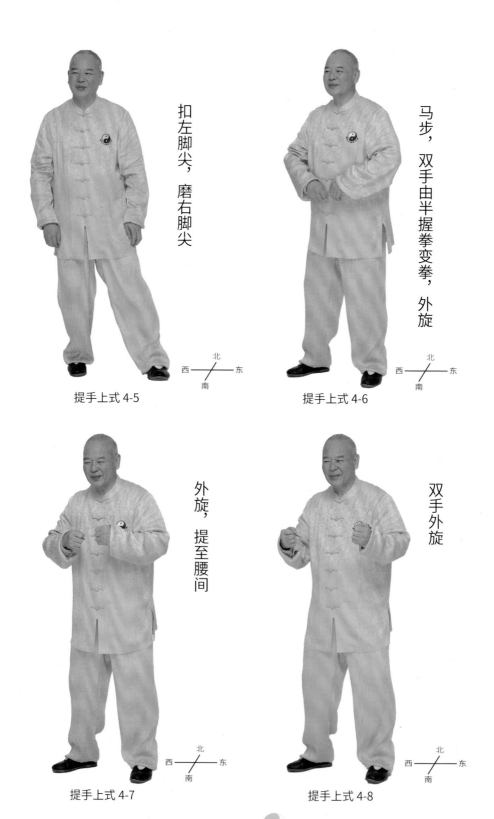

扣左脚尖，磨右脚尖

提手上式 4-5

西 北 东
南

马步，双手由半握拳变拳，外旋

提手上式 4-6

西 北 东
南

外旋，提至腰间

提手上式 4-7

西 北 东
南

双手外旋

提手上式 4-8

西 北 东
南

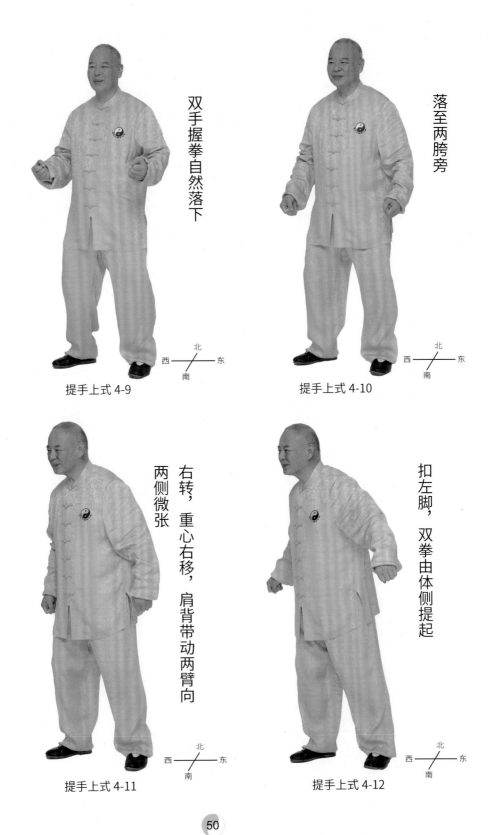

双手握拳自然落下

提手上式 4-9

落至两胯旁

提手上式 4-10

右转，重心右移，肩背带动两臂向两侧微张

提手上式 4-11

扣左脚，双拳由体侧提起

提手上式 4-12

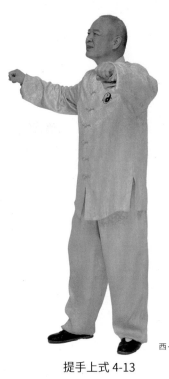

磨右脚，双拳提至肩高

提手上式 4-13

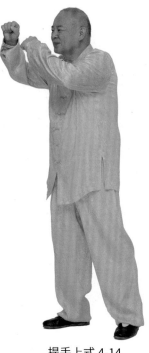

双拳提至身前

提手上式 4-14

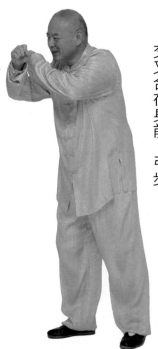

交叉合在身前，弓步

提手上式 4-15

逐渐虚回，双拳逐渐自然下落

提手上式 4-16

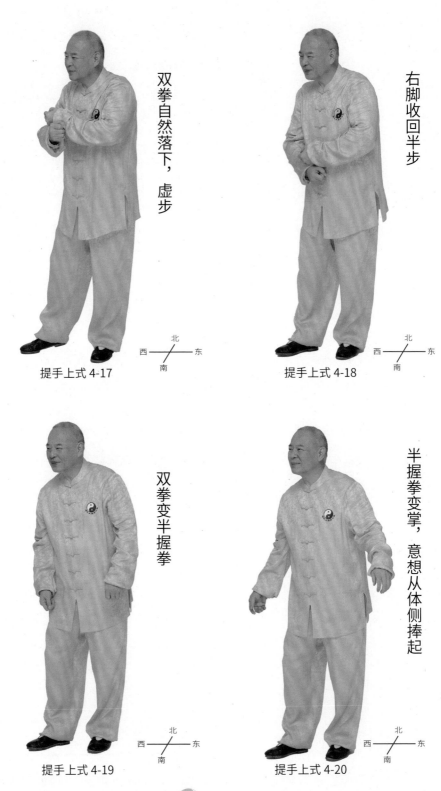

双拳自然落下，虚步

提手上式 4-17

北
西——东
南

右脚收回半步

提手上式 4-18

北
西——东
南

双拳变半握拳

提手上式 4-19

北
西——东
南

半握拳变掌，意想从体侧捧起

提手上式 4-20

北
西——东
南

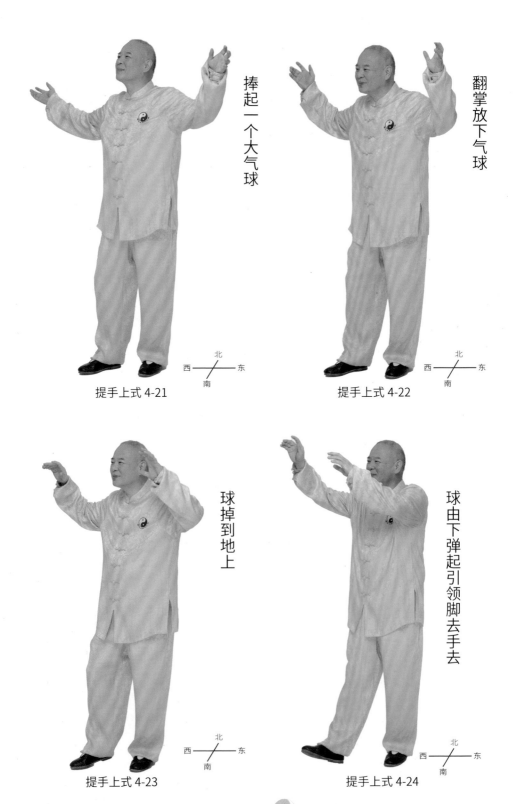

捧起一个大气球

提手上式 4-21

西 北 东
南

翻掌放下气球

提手上式 4-22

西 北 东
南

球掉到地上

提手上式 4-23

西 北 东
南

球由下弹起引领脚去手去

提手上式 4-24

西 北 东
南

第五式 白鹤亮翅

四隅含藏亮翅中。

行拳口语

步随身换（扣脚磨脚），手自然落下，合在身前。左手挤右手，右脚摆半步。双手从右至左弧形而回，由下弧形而上，为挒；由上弧形而下，为採；左手由上往下，为踏採；左手横着在身前画个弧，扶在左胯前，左脚自然挪动一点，左手由上而下，由前往后，为採挒；扬起右肘关节，往左侧45°为肘劲；逆螺旋上行往右侧45°走为靠劲。

拳势说明及口语解析

白鹤亮翅一式形体上系模拟白鹤在沙滩扑扇翅膀的动作，蕴含採、挒、肘、靠四种主要劲法，而在老六路拳势中，又更加细腻的具有穿挤、踏採、採挒等混合劲法，整个拳式的运行，需要以腰带肘，步随身换方能运转自然。

步随身换（扣脚磨脚）： 在提手上势定式的基础上，重心维持在4点，身形左转，扣右脚尖，约扣90°到右脚尖朝向东南方向。右脚扣好后，重心往右脚4点移，身形继续左转至面向东方，同时磨左脚尖，至左脚尖朝向东方，左脚跟落好。重心转换自然是扣脚、磨脚及转身动作流畅轻巧的关键，要避免未调重心就强动步再硬扭身形，因此称"步随身换"。

手自然落下，合在身前： 此为步随身换同时的手部动作。扣右脚时，双手屈肘自然落下至胸高，左手食指与中指搭扶于右臂内侧距手腕一至二寸处；磨左脚落好，右手指尖与面同朝向东方。

左手挤右手，右脚摆半步： 以左手催动右手穿挤正前方虚拟对手的肋部，重心由4点前移至2点后，继续向1点方向走一点，此时后面的右脚跟随身形前进拎起，并向身体右侧摆出半步（摆步后就不再前挤了），摆出的右脚从脚尖逐步过渡到脚跟轻缓落稳。

双手从右至左弧形而回： 随着前动落右脚，重心继续后撤至4点，后撤过程中，双手保持着"挤"的手形，在身前与腰同高的水平面以弧形轨迹接回胸前。

由下弧形而上： 还是保持左手搭扶于右臂的姿势，整个右手的手臂面略带内

旋，向东南方向由下向上以弧形轨迹而出，右手约与肩同高，右肘略低。其中，弧形轨迹的意象可以为顺着沙窝边沿，由下向上展翅的动作。

由上弧形而下：左手搭扶于右臂，由右手手肘领着前小臂保持屈肘向身体右侧回落，同时前小臂微外旋，落好后右手掌心朝上。

左手由上往下，为踏採：以上採的动作完成后，把搭扶于右手腕1至2寸处的左手轻轻领起一点（不高于肩），然后掌心朝下在身前（面向约东偏南）落下去，大体至腰圈同高，手的下落如同足下轻踏地面踩稳一般。

左手横着在身前画个弧，扶在左胯前：左手踏採完成后，左手由右至左呈与地面水平的弧形轨迹运动，同时带动整个身体随之左转。此动让身形调整至面向朝东，左手扶在身前腰圈左侧，左胯的前上方位置。

左脚自然挪动一点，左手由上而下，由前往后，为採挒：前动身形调整到面向东方后，左脚跟轻轻拎起，至脚尖微离地后，向内侧挪动一点，脚尖点地落下，左脚落下的同时，左手在身体左侧的垂直面完成由上往下、由前向后运行的短弧形轨迹，下落至左胯前方位置扶好。此时右手前小臂仍水平搭扶于腰圈。

扬起右肘关节，往左侧45°为肘劲：左手保持扶好，身形向左转至面向东北方向，同时右肘对准身体的朝向向上扬起（肘的高度胸以上、肩以下），扬肘过程中右手指尖向上自然穿伸。

往右侧45°走为靠劲：肘劲的拳势运行为定式后，左手仍保持扶在左胯前，身形右转至面向东方，随着身形右转，右手同时内旋（拇指向手心方向的小臂旋转）向身体右侧45°打开，定式时，右手掌心朝东方略偏南一点，手肘略高于肩，右手前小臂向身前略有倾斜。

意想左转

西
南 ——— 北
东

白鹤亮翅 5-1

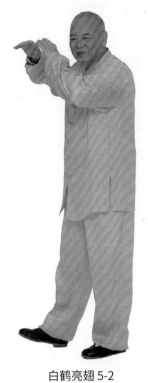

右手外旋，扣右脚尖

西
南 ——— 北
东

白鹤亮翅 5-2

磨左脚尖，手逐渐合好

西
南 ——— 北
东

白鹤亮翅 5-3

手自然落下合在身前

西
南 ——— 北
东

白鹤亮翅 5-4

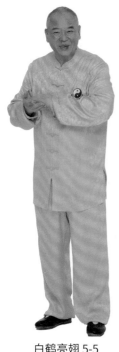

左手扶在右手腕关节二至三寸之处

西
南　　北
东

白鹤亮翅 5-5

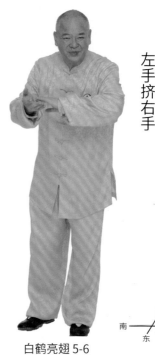

左手挤右手

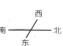
西
南　　北
东

白鹤亮翅 5-6

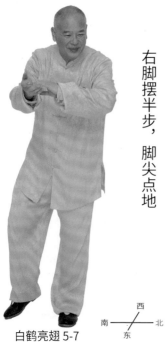

右脚摆半步，脚尖点地

西
南　　北
东

白鹤亮翅 5-7

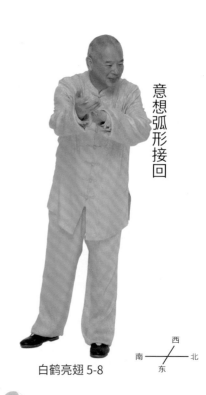

意想弧形接回

西
南　　北
东

白鹤亮翅 5-8

57

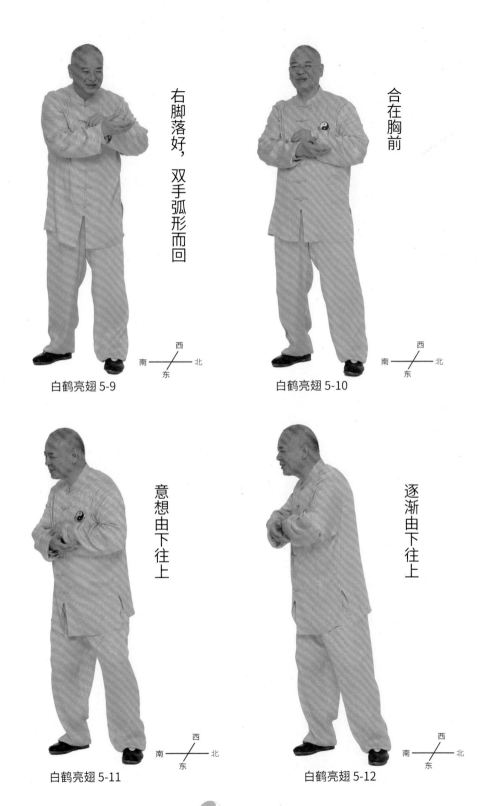

右脚落好，双手弧形而回

合在胸前

白鹤亮翅 5-9

白鹤亮翅 5-10

意想由下往上

逐渐由下往上

白鹤亮翅 5-11

白鹤亮翅 5-12

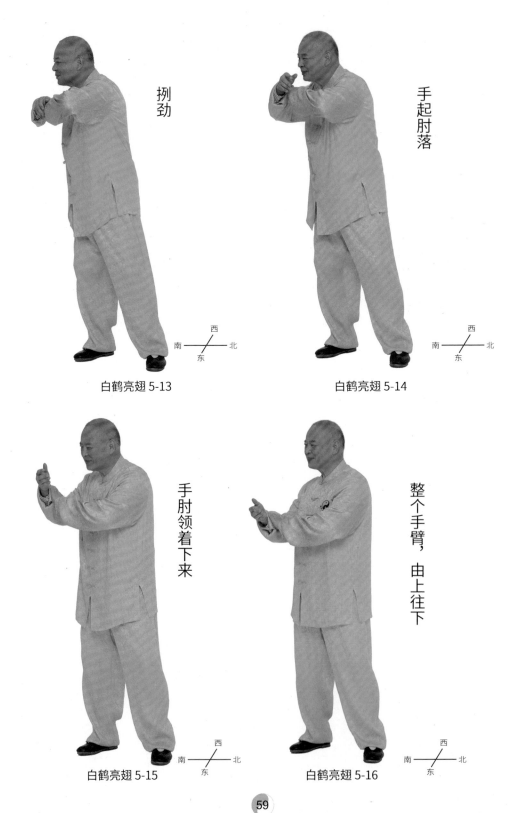

捌劲

白鹤亮翅 5-13

手起肘落

白鹤亮翅 5-14

手肘领着下来

白鹤亮翅 5-15

整个手臂，由上往下

白鹤亮翅 5-16

59

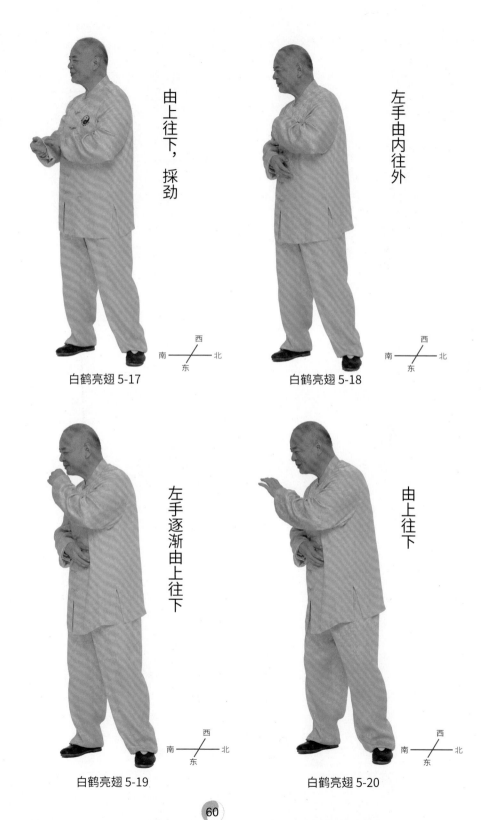

由上往下，採勁

白鶴亮翅 5-17

西
南 ——— 北
東

左手由內往外

白鶴亮翅 5-18

西
南 ——— 北
東

左手逐漸由上往下

白鶴亮翅 5-19

西
南 ——— 北
東

由上往下

白鶴亮翅 5-20

西
南 ——— 北
東

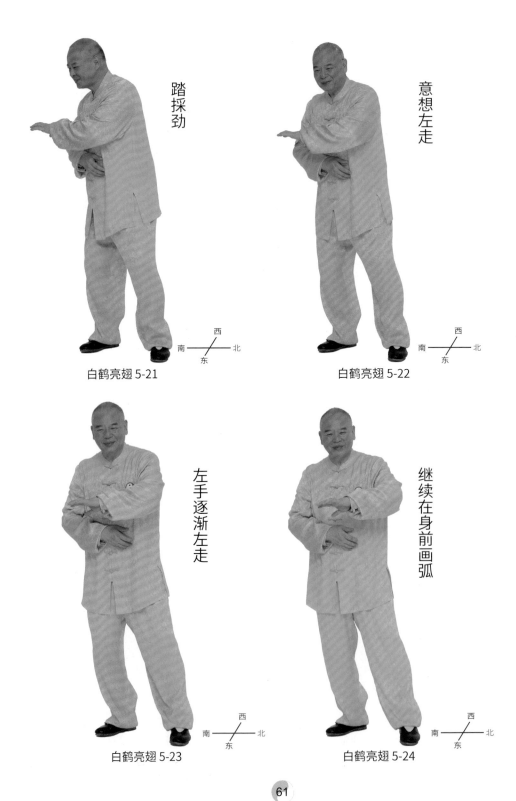

踏採劲

白鹤亮翅 5-21

意想左走

白鹤亮翅 5-22

左手逐渐左走

白鹤亮翅 5-23

继续在身前画弧

白鹤亮翅 5-24

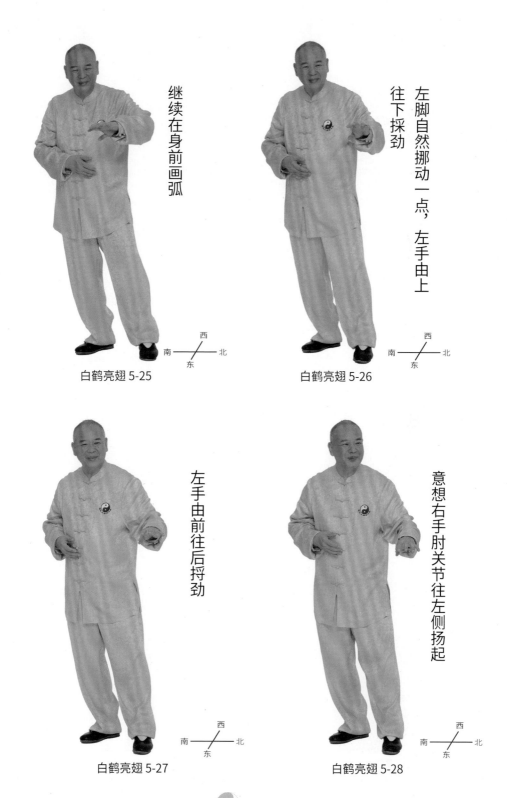

继续在身前画弧

白鹤亮翅 5-25

西
南 —— 北
东

左脚自然挪动一点，左手由上往下採劲

白鹤亮翅 5-26

西
南 —— 北
东

左手由前往后捋劲

白鹤亮翅 5-27

西
南 —— 北
东

意想右手肘关节往左侧扬起

白鹤亮翅 5-28

西
南 —— 北
东

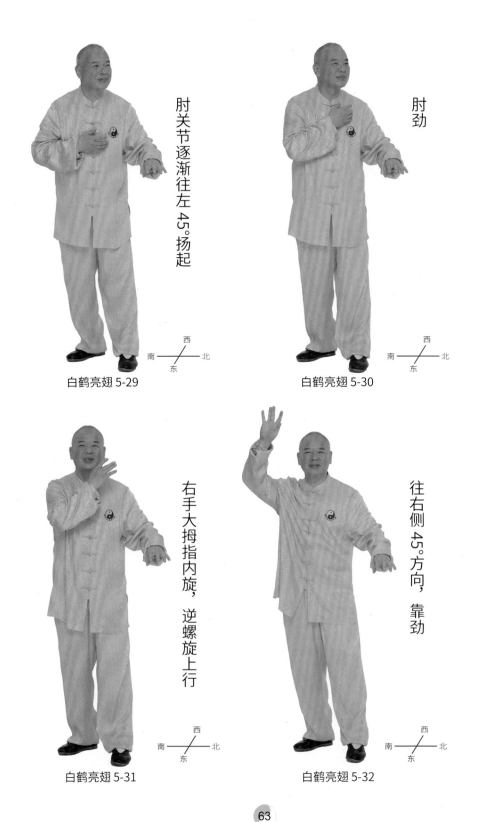

肘关节逐渐往左 45°扬起

白鹤亮翅 5-29

西
南━━北
东

肘劲

白鹤亮翅 5-30

西
南━━北
东

右手大拇指内旋，逆螺旋上行

白鹤亮翅 5-31

西
南━━北
东

往右侧 45°方向，靠劲

白鹤亮翅 5-32

西
南━━北
东

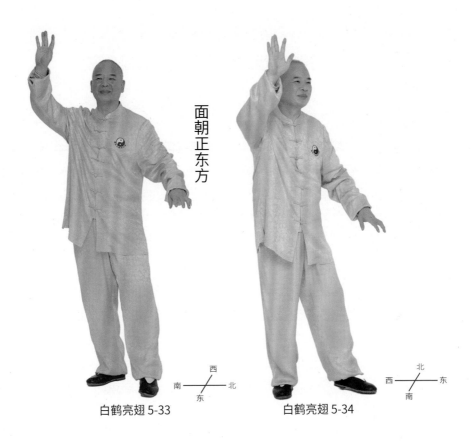

面朝正东方

白鹤亮翅 5-33

白鹤亮翅 5-34

第六式 左搂膝拗步

十字竖松横必散，阴阳吸斥促身形。

行拳口语

右走，右手下、左手上，打个轮；合到身前，自然落下；半握拳变拳，问星；接回来，移位点不变，问星；由内往外，碗口大的圆；接回来，把手中球催出（一手肩、一手胯）；右手接回，通过身体到左手，左手往前方三米的地下插好，腿不提自起，搂自己的膝；左脚自然落下，左手扶好，右手当中穿出掤、按、挤。

拳势说明及口语解析

老六路的搂膝拗步，有问星、手扶肩圈、胯圈边沿、意想扶好、再起脚等训练内容。问星可以让习练者在行拳过程中，有意识的瞬间集中释放注意力，而心神在远处的集中，是太极应用中对劲路控制的一种基础技术；手扶肩圈、胯圈则可以让习练者逐渐由无到有的形成适合自身身形大小的气势范围，借助这种气圈感觉的练习，可以让习练者更容易找到真正放松的感觉，有此意象时，动作也更容易规范而不拘谨；意想扶好，则利用虚拟支撑的意想，帮助习练者实现身体的动态平衡，长久练习可以让大多数习练者真正做到悬提脚毫不费力、不提自起的行拳要求。

右走，右手下左手上，打个轮： 在前式白鹤亮翅定式下，身形微向右侧转45°，原虚点地的左脚以脚尖为轴，脚跟微外开一点（开到大体与右脚平行）后轻缓落下；身形右转同时，右手先向左肩位置弧形落回，再走下弧向外往肩圈边沿去，同时原扶于左胯前的左手先由下弧形向上穿，至肩高再走上弧往里收回。右手与左手同步呈弧形交错运动，在此也称"打个轮"。

合到身前，自然落下： 随着前动右手向外、左手向内弧形运行，双手掌心向下相交于身前偏右一点位置，左手食指与中指、无名指搭扶于右手手臂桡骨一侧腕关节后2至3寸的地方。搭扶好后，双手放松支撑从身中偏右位置舒缓落下，下落中可微向右侧身。随着手部姿势下落，也同时做好精神放松，心中一静。要心静下来，才能真正地合好。

半握拳变拳，问星： 在之前形成的平静之中，我们用心意关注并锁定身前一点（点即"星"），星可以是意设的虚拟的，也可以是某个实体参照物，如一片树叶、一盏路灯。星的距离可远可近，笔者认为对于初学者，这个意识点不宜放太远，5米即可。锁定好"星"后，右掌外旋经半握拳变拳贴身提起，左手转贴右腕

内侧；提至胸高，将右拳外翻抛出半个臂展的距离（出手不高于肩），右手的中指根对准远处的"星"，拟用中指根通出的意气与"星"相碰，这就是问星。

接回来，移位点不变，问星：问星后，周身一松弛，保持左手搭扶右小臂内侧的姿势，手肘松垂带动右臂自然屈回落下，约落至右腰侧，接回来过程中，身体有迎上去与手相合之意，是谓屈肘进身；肢体动作合回，但意识关注的"星"还在原位置，即位移点不变。再抛出问星，问星过程中，身前如有气球膨胀，催动手往身前开去，身则受斥往后倚靠，是谓直肘撤身。从总体上看，"直肘撤身"和"屈肘进身"也是贯穿整个老六路的行拳要求，如此可以更方便人们在行拳中维系动态平衡，使得动作更加省力，也能引导周身协调的参与动作。

由内往外，碗口大的圆：保持左手搭扶右小臂内侧的姿势，意气一松沉，右拳从身前中心位置，先由左向右平移10厘米左右的距离；再以中指根为着意点依逆时针轨迹自下而上划一个饭碗口大小的圆。注意，整个平移及小立圆并非仅靠手臂、肘关节的摆动，而主要是靠周身各部位协调配合才能做好的。向上的轨迹运动中，不能把肩膀抬耸起来，也不要只把手肘抬高。

接回来，把手中球催出（一手肩、一手胯）：立圆轨迹走完，双手往身前中线合回，贴近身前时，两手分开均呈半握拳，右手拳心朝右由身中往右肩位置运行；左手拳心朝下往左胯位置运行。两手同时通过半握拳变掌，即五指伸展的过程将半握拳含于手心的意识球催放出去。右手将手中球嵌入右侧肩圈边沿；左手将手中球嵌入左侧胯圈边沿。

右手接回，通过身体到左手：右手外旋将意想中已经嵌入右侧肩圈的小球取出并接回身前，同时，意想小球被右手取回后，沿着右手—右臂—夹脊—左臂—左手的轨迹通过身体从右手到左手的运行一遍。

左手往前方三米的地下插好：意想右手的小球运行到左手后，因为气势的增强，从左手各指尖向身前（正东方向）3米的地面伸出虚拟的支撑线，好似能借此维持身体的平衡。

腿不提自起：左手插好后，借着虚拟的支撑将整个人向后上方架起，重心整体后移，前腿踩地压力逐渐越来越轻，并随膝盖上拎而轻松升起，起腿后大腿基本水平、小腿自然悬垂，肢体完全放松。此动不可用力吸腿抬起，因而称之为"不提自起"。要领在于重心借虚处的支撑而转换，同时右腿要保持微微含胯屈膝的如同坐凳的状态；再者，就是重心借势调整，都是整体而细微的动作，身姿不能明显俯仰。

搂自己的膝：左手在左膝提起后内旋放松落下，左掌轻扶左大腿内侧，然后左臂由内而外绕过左膝，绕膝过程中保持左掌贴于左腿及左膝运行。

左脚自然落下，左手扶好： 左脚有微向身前荡出的感觉，同时向偏左侧一点位置下落，脚跟先落地，逐渐轻柔地过渡到前脚掌也落好。此动左脚落好后脚尖朝向正东，与右脚横向距离约一个肩宽、纵向距离约一步，两脚约呈45°。左手随着左脚下落移至左侧胯圈位置扶好。

右手当中穿出掤、按、挤： 随着左手扶好，右手内旋至掌心向下，以虚拟对手的身中为目标向前穿出，重心向2点移动，定势为弓步。此式定势时，要注意右臂手肘不应悬撑外拐，如此会引起肩部架耸。若以肘搁放在腰圈的感觉做前穿掌，或可让习练者拳架更加放松而不失气势饱满。在向前穿挤动作下，可以蕴含掤、按、挤三种劲法，一开始可以分部完成，至功深，也可以形成混合劲。笔者认为混合劲可以理解为，同一架势上中所蕴含的不同方向的轨迹趋势，而实际运用中，则是根据对手的状态以最恰当轨迹并结合最合适的时机侵入，给人"掤、按、挤"皆非似，又皆而有之的感觉。初学者对混合劲不必强求马上做到，应当顺其自然。

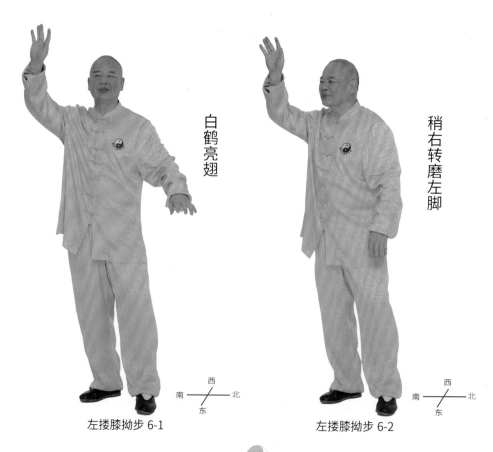

白鹤亮翅

稍右转磨左脚

左搂膝拗步 6-1

左搂膝拗步 6-2

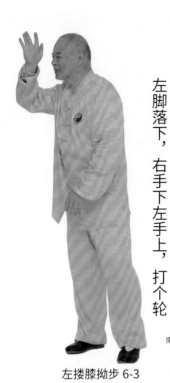

左脚落下，右手下左手上，打个轮

左搂膝拗步 6-3

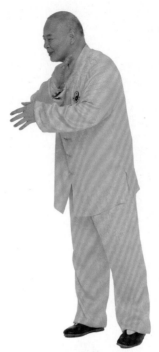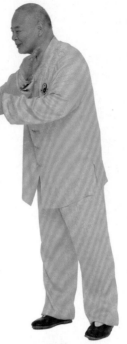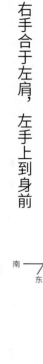

右手合于左肩，左手上到身前

左搂膝拗步 6-4

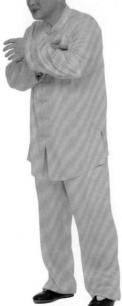

左手回，右手去

左搂膝拗步 6-5

继续打轮

左搂膝拗步 6-6

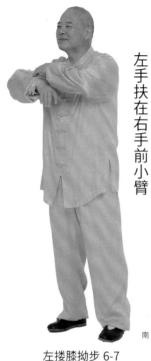

左手扶在右手前小臂

西
南　　北
东

左搂膝拗步 6-7

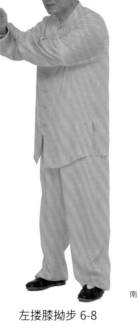

合到身前

西
南　　北
东

左搂膝拗步 6-8

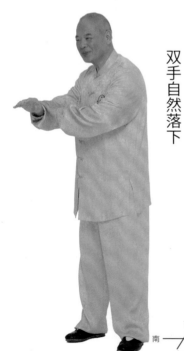

双手自然落下

西
南　　北
东

左搂膝拗步 6-9

双手自然落下

西
南　　北
东

左搂膝拗步 6-10

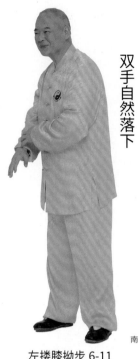

双手自然落下

西
南 ———— 北
东

左搂膝拗步 6-11

合到胯前，意想前方一准星点

西
南 ———— 北
东

左搂膝拗步 6-12

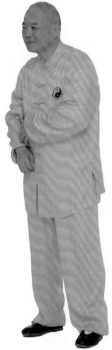

右手变半握拳

西
南 ———— 北
东

左搂膝拗步 6-13

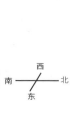

半握拳变拳

西
南 ———— 北
东

左搂膝拗步 6-14

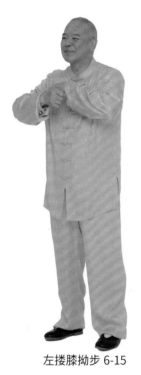

提至身前

西
南 北
东

左搂膝拗步 6-15

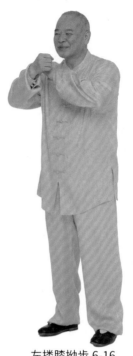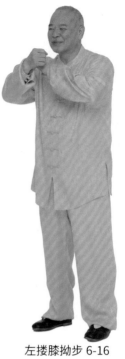

左手搭扶右腕内侧

西
南 北
东

左搂膝拗步 6-16

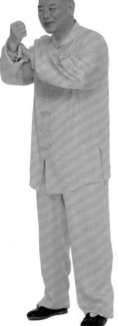

外旋抛出问星

西
南 北
东

左搂膝拗步 6-17

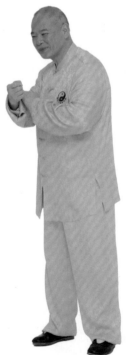

接回来，自然落下

西
南 北
东

左搂膝拗步 6-18

71

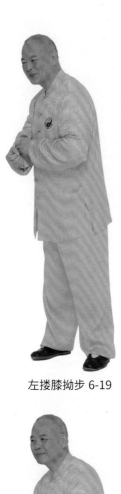

屈肘进身

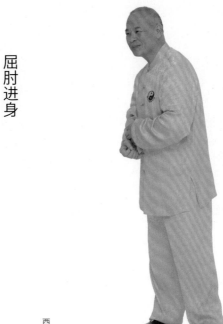

落好心中一静

意想身前准星点，位移点不变

由下往上

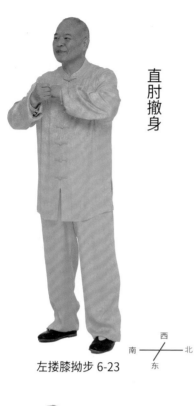

直肘撤身

西
南　北
東

左搂膝拗步 6-23

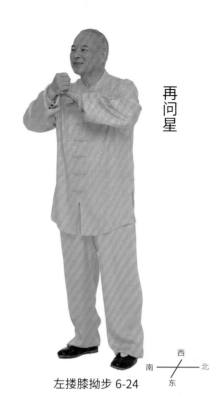

再问星

西
南　北
東

左搂膝拗步 6-24

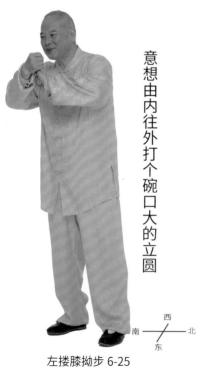

意想由内往外打个碗口大的立圆

西
南　北
东

左搂膝拗步 6-25

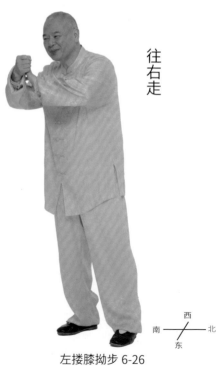

往右走

西
南　北
东

左搂膝拗步 6-26

由内往外打轮

左搂膝拗步 6-27

西
南　北
东

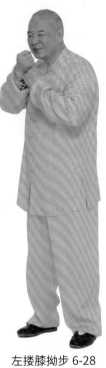

双手合于身前

左搂膝拗步 6-28

西
南　北
东

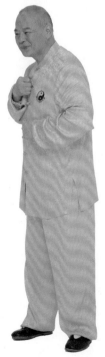

双手变半握拳

左搂膝拗步 6-29

西
南　北
东

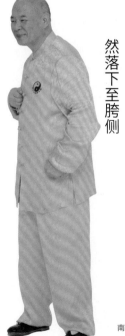

右手半握拳在肩附近，左手自然落下至胯侧

左搂膝拗步 6-30

西
南　北
东

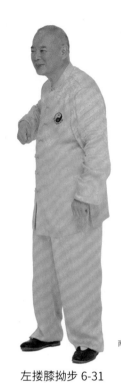

意想把手中球催出

左搂膝拗步 6-31

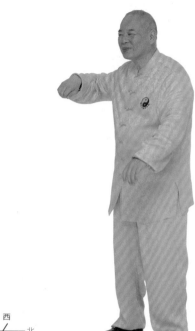
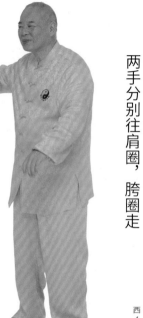

两手分别往肩圈，胯圈走

左搂膝拗步 6-32

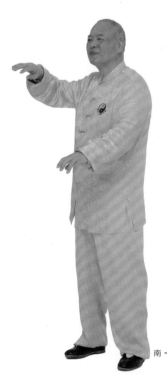

半握拳变掌

左搂膝拗步 6-33

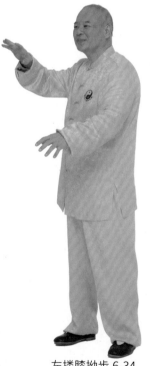

把手中球催出，一手肩一手胯

左搂膝拗步 6-34

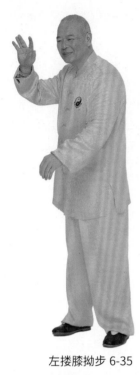

意想右手接回

左搂膝拗步 6-35

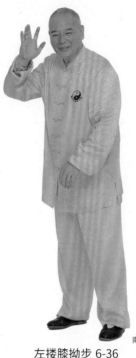

球到右臂

左搂膝拗步 6-36

球到夹脊

左搂膝拗步 6-37

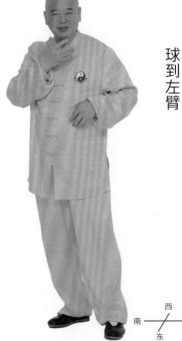

球到左臂

左搂膝拗步 6-38

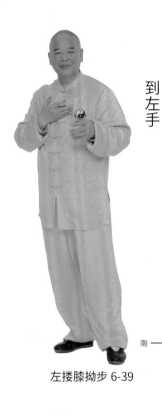

到左手

左搂膝拗步 6-39

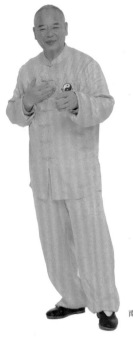

左手往三米的地下插，插好了

左搂膝拗步 6-40

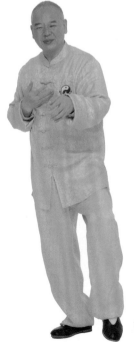

插下的东西把人支起来

左搂膝拗步 6-41

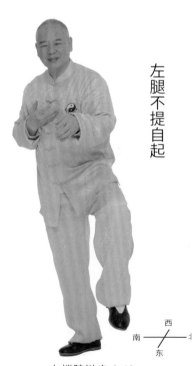

左腿不提自起

左搂膝拗步 6-42

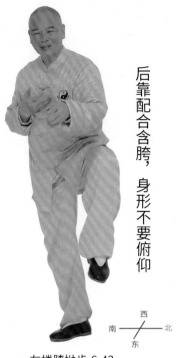

后靠配合含胯，身形不要俯仰

左搂膝拗步 6-43

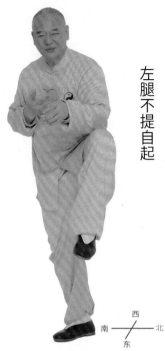

左腿不提自起

左搂膝拗步 6-44

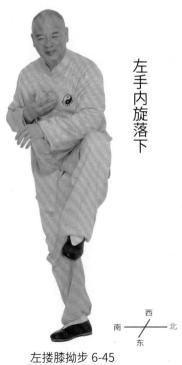

左手内旋落下

左搂膝拗步 6-45

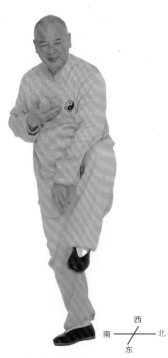

左搂膝拗步 6-46

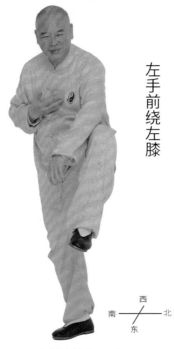

左手前绕左膝

左搂膝拗步 6-47

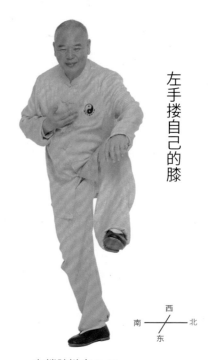

左手搂自己的膝

左搂膝拗步 6-48

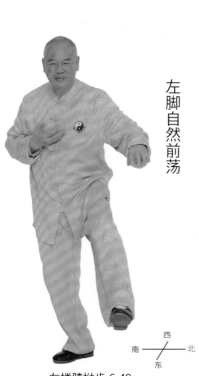

左脚自然前荡

左搂膝拗步 6-49

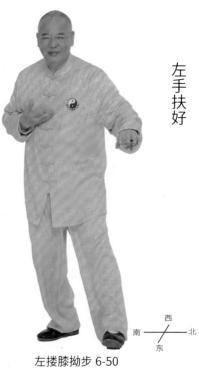

左手扶好

左搂膝拗步 6-50

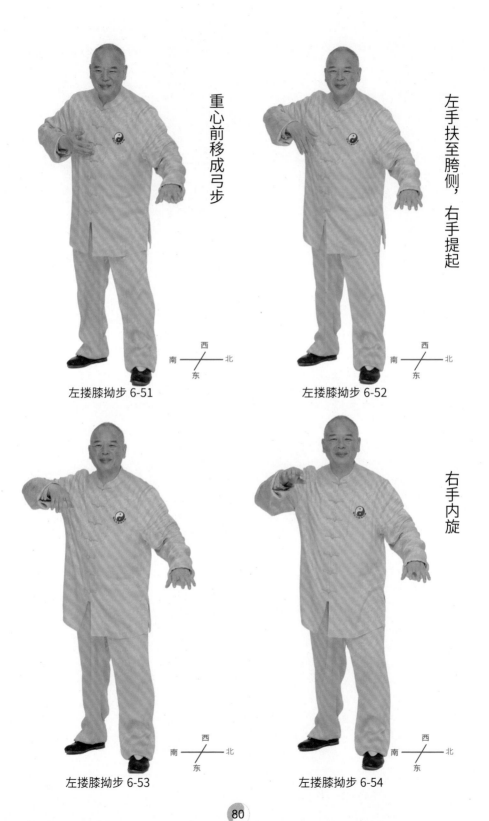

重心前移成弓步

左手扶至胯侧，右手提起

左搂膝拗步 6-51

左搂膝拗步 6-52

西
南 ——— 北
东

西
南 ——— 北
东

右手内旋

左搂膝拗步 6-53

左搂膝拗步 6-54

西
南 ——— 北
东

西
南 ——— 北
东

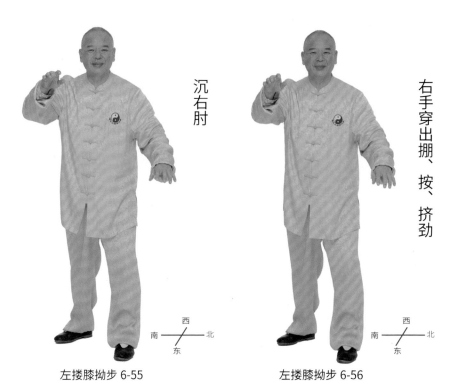

沉右肘

右手穿出掤、按、挤劲

西
南 ——┼—— 北
东

左搂膝拗步 6-55

西
南 ——┼—— 北
东

左搂膝拗步 6-56

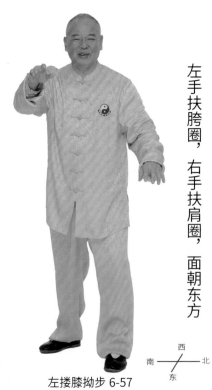

左手扶胯圈，右手扶肩圈，面朝东方

西
南 ——┼—— 北
东

左搂膝拗步 6-57

第七式 手挥琵琶

静中求动，周身一家，竖立三关，腹松气圆。

行拳口语

右脚跟半步，左手由下往上穿掌，双手外旋，自然落下，双手从体侧捧起，翻掌放下，由下往上起来，脚去手去。

拳势说明及口语解析

右脚跟半步： 搂膝拗步定式后，左手扶胯圈，右肘坠腰圈保持横向平衡，脊背向前向上竖起（玉枕、夹脊、尾闾关三关前长，身略前倾），重心前移；前移同时右掌前穿一点（控制速度与幅度，要与身形前移协调，手肘不要完全伸直），随着重心前移，右脚支撑力逐渐变小，起脚跟，借松胯松膝脚尖略拎离地就能毫不施加力气向前拖移半步，距前脚跟10至15厘米处，先脚尖再脚跟轻轻放落，重心随即落回4点，三关顺势调正，身形立直。

左手由下往上穿掌： 扶于左侧胯圈的左手，向上经右前小臂（约中段位置）下方（两小臂可以轻轻接触）穿出。此动左手向身体右前侧方斜穿，而右臂则从身前往左弧形收回一点，两臂同时相向运行。

双手外旋，自然落下： 双手完成穿掌后，手肘松落，接回身体两侧，接回过程中双手同时外旋，翻转至两手心向上。此动右手先落稳半拍，因此身形要先微向右偏转一点（落右肘），再微向左转（落左肘），让面向回到正东。随两臂继续松落，浑身无处不松尽。

双手从体侧捧起： 意想身体四周气势腾然，带动两手从身体两侧升起。此动身形微向右转体，因此两手前小臂的指向大体是左小臂向正东方向，右小臂向东南方向。

翻掌放下： 双手升至身前略高于腰处，内旋翻掌，意想手中球因翻掌而松落到地面，而随着意想中小球的下落，浑身松尽，意识合至地面。此动身形微向左转体，面向回到正东。

由下往上起来，脚去手去： 意想中的小球落至地面后反弹而起，左脚随着小球弹起被催动浮起脚跟，再荡出去，左脚跟轻落到原脚尖的位置，左脚尖微翘起；小球弹起后继续上升，回到手心，双手被小球催动在略高于腰的高度向身前平送，左手略前，右手略后，意想如扶着横在身前的圆筒。此动定势重心在4点，左脚在前，翘脚尖，虚步。

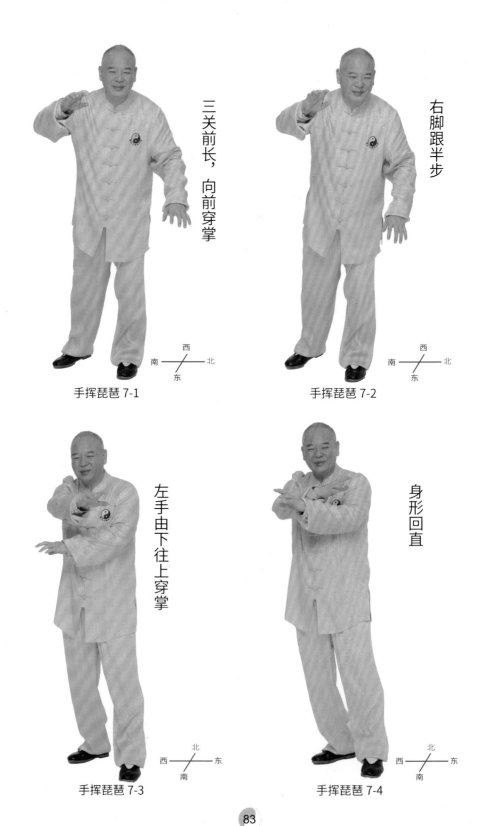

三关前长，向前穿掌

手挥琵琶 7-1

右脚跟半步

手挥琵琶 7-2

左手由下往上穿掌

手挥琵琶 7-3

身形回直

手挥琵琶 7-4

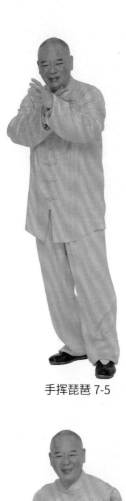

双掌外旋

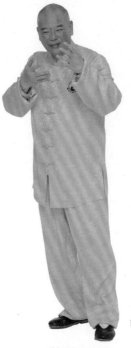

手肘领回

西
南 北
东

手挥琵琶 7-5

西
南 北
东

手挥琵琶 7-6

自然接回

逐渐落下

西
南 北
东

手挥琵琶 7-7

西
南 北
东

手挥琵琶 7-8

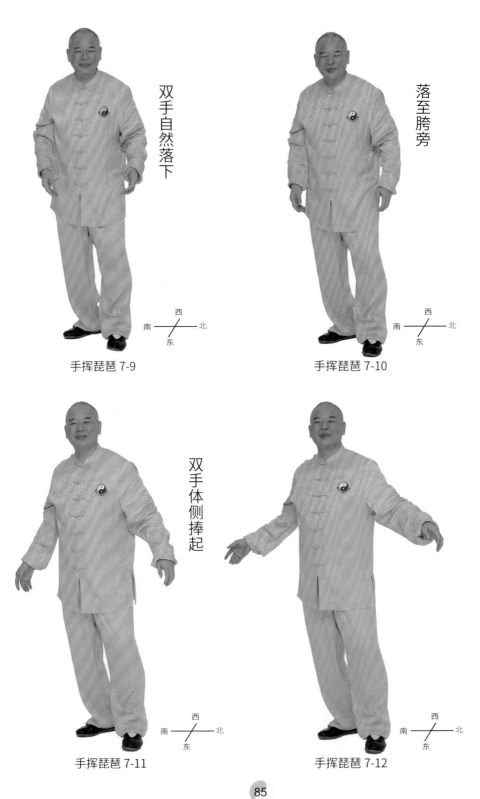

双手自然落下

落至胯旁

手挥琵琶 7-9

手挥琵琶 7-10

双手体侧捧起

手挥琵琶 7-11

手挥琵琶 7-12

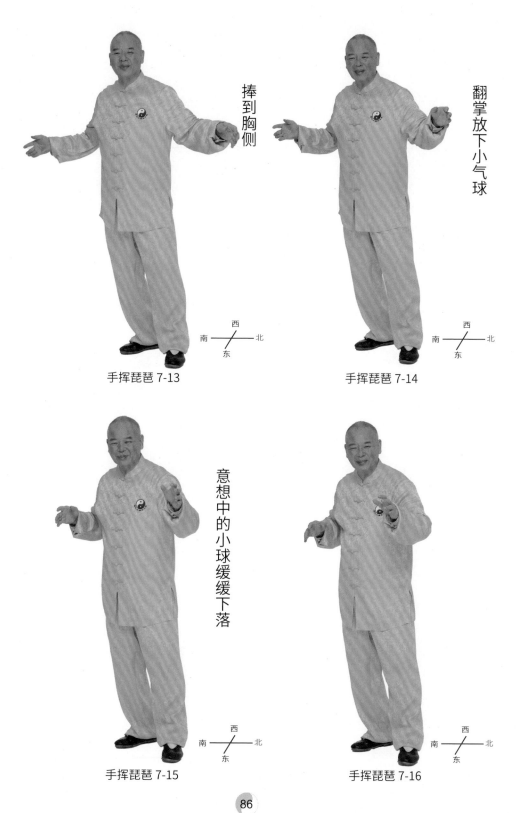

捧到胸侧

手挥琵琶 7-13

翻掌放下小气球

手挥琵琶 7-14

意想中的小球缓缓下落

手挥琵琶 7-15

手挥琵琶 7-16

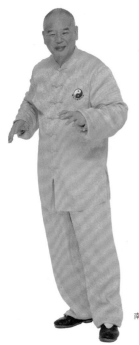

小球落地，将弹起

西
南 ——+—— 北
东

手挥琵琶 7-17

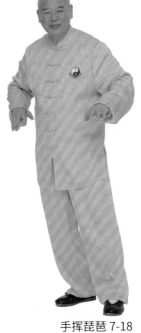

翻掌放下

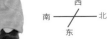
西
南 ——+—— 北
东

手挥琵琶 7-18

意想由下往上起来了

西
南 ——+—— 北
东

手挥琵琶 7-19

脚进半步，手去

西
南 ——+—— 北
东

手挥琵琶 7-20

第八式 左搂膝拗步

十字竖松横必散，阴阳吸斥促身形。

行拳口语

右走，双手合好，自然落下；半握拳变拳，问星；接回来，移位点不变，问星；由内往外，碗口大的圆；接回来，把手中球催出（一手肩、一手胯）；右手接回，通过身体到左手，左手往前方三米的地下插好，腿不提自起，搂自己的膝；左脚自然落下，左手扶好，右手当中穿出掤、按、挤。

拳势说明及口语解析

本式的左搂膝拗步与第六式左搂膝拗步，除前面部分过渡动作不同，自问星到最后定势，心法与拳势都完全一致。

右走，双手合好，自然落下： 整体身形往右转约45°，同时步随身换，扣左脚尖使其大体与右脚平行，朝向东南。左右手掌心向下相合于身前偏右位置，左手食指、中指与无名指搭扶在右手前小臂背面，距离腕关节2至3寸处；随即双手随身形微向右偏转而自然松落，同时重心移到3点，左脚脚尖轻缓落实。

半握拳变拳，问星： 在之前形成的平静之中，我们用心意关注并锁定身前一点（点即"星"），星可以是意设的虚拟的，也可以是某个实体参照物，如一片树叶、一盏路灯。星的距离可远可近，笔者认为对于初学者，这个意识点不宜放太远，3、5米即可。锁定好"星"后，右掌外旋经半握拳变拳贴身提起，左手转贴右腕内侧；提至胸高，将右拳外翻抛出半个臂展的距离（出手不高于肩），右手的中指根对准远处的"星"，拟用中指根通出的意气与"星"相碰，这就是问星。

接回来，移位点不变，问星： 问星后，周身一松弛，保持左手搭扶右小臂内侧的姿势，手肘松垂带动右臂自然屈回落下，约落至右腰侧，接回来过程中，身体有迎上去与手相合之意，是谓屈肘进身；肢体动作合回，但意识关注的"星"还在原位置，即位移点不变。再抛出问星，问星过程中，身前如有气球膨胀，催动手往身前开去，身则受斥往后倚靠，是谓直肘撤身。从总体上看，"直肘撤身"和"屈肘进身"也是贯穿整个老六路的行拳要求，如此可以更方便人们在行拳中维系动态平衡，使得动作更加省力，也能引导周身协调的参与动作。

由内往外，碗口大的圆： 保持左手搭扶右小臂内侧的姿势，意气一松沉，右拳从身前中心位置，先由左向右平移10厘米左右的距离；再以中指根为着意点依逆时针轨迹自下而上划一个饭碗口大小的圆。注意，整个平移及小立圆并非仅靠手臂、肘关节的摆动，而主要是靠周身各部位协调配合才能做好的。向上的轨迹运动中，不能把肩膀抬耸起来，也不要只把手肘抬高。

接回来，把手中球催出（一手肩、一手胯）： 立圆轨迹走完，双手往身前中线合回，贴近身前时，两手分开均呈半握拳，右手拳心朝右由身中往右肩位置运行；左手拳心朝下往左胯位置运行。两手同时通过半握拳变掌，即五指伸展的过程将半握拳含于手心的意识球催放出去。右手将手中球嵌入右侧肩圈边沿；左手将手中球嵌入左侧胯圈边沿。

右手接回，通过身体到左手： 右手外旋将意想中已经嵌入右侧肩圈的小球取出并接回身前，同时，意想小球被右手取回后，沿着右手—右臂—夹脊—左臂—左手的轨迹通过身体从右手到左手的运行一遍。

左手往前方三米的地下插好： 意想右手的小球运行到左手后，因为气势的增强，从左手各指尖向身前（正东方向）3米的地面伸出虚拟的支撑线，好似能借此维持身体的平衡。

腿不提自起： 左手插好后，借着虚拟的支撑将整个人向后上方架起，重心整体后移，前腿踩地压力逐渐越来越轻，并随膝盖上拎而轻松升起，起腿后大腿基本水平、小腿自然悬垂，肢体完全放松。此动不可用力吸腿抬起，因而称之为"不提自起"。要领在于重心借虚处的支撑而转换，同时右腿要保持微微含胯屈膝的如同坐凳的状态；再者，就是重心借势调整，都是整体而细微的动作，身姿不能明显俯仰。

搂自己的膝： 左手在左膝提起后内旋放松落下，左掌轻扶左大腿内侧，然后左臂由内而外绕过左膝，绕膝过程中保持左掌贴于左腿及左膝运行。

左脚自然落下，左手扶好： 左脚有微向前荡出的感觉向身前，同时向偏左侧一点位置下落，脚跟先落地，逐渐轻柔地过渡到前脚掌也落好。此动左脚落好后脚尖朝向正东，与右脚横向距离约一个肩宽、纵向距离约一步，两脚约呈45°。左手随着左脚下落移至左侧胯圈位置扶好。

右手当中穿出掤、按、挤： 随着左手扶好，右手内旋至掌心向下，以虚拟对手的身中为目标向前穿出，重心向2点移动，定势为弓步。此式定势时，要注意右臂

手肘不应悬撑外拐，如此会引起肩部架耸。若以肘搁放在腰圈的感觉做前穿掌，或可让习练者拳架更加放松而不失气势饱满。在向前穿挤动作下，可以蕴含掤、按、挤三种劲法，一开始可以分部完成，至功深，也可以形成混合劲。笔者认为混合劲可以理解为，同一架势上中所蕴含的不同方向的轨迹趋势，而实际运用中，则是根据对手的状态以最恰当轨迹并结合最合适的时机侵入，给人"掤、按、挤"皆非似，又皆而有之的感觉。初学者对混合劲不必强求马上做到，应当顺其自然。

　　本式及以下各搂膝拗步附图均较第六式有所精简，如需查阅搂膝拗步一式的相关动作细节，均可参见第六式附图。

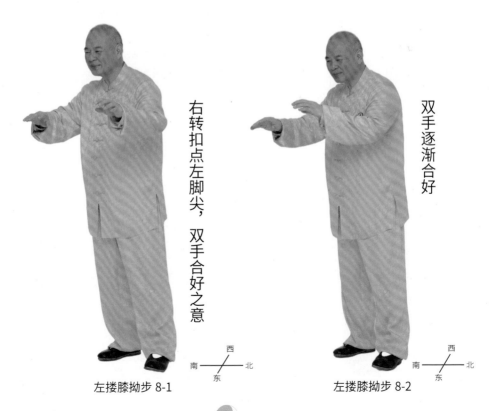

右转扣点左脚尖，双手合好之意

双手逐渐合好

左搂膝拗步 8-1　　　　　　　　　左搂膝拗步 8-2

合到身前

合到胯前，意想前方一准星点

西
南———北
东

左搂膝拗步 8-3

西
南———北
东

左搂膝拗步 8-4

右手变半握拳

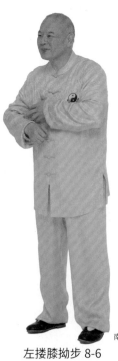

半握拳变拳

西
南———北
东

左搂膝拗步 8-5

西
南———北
东

左搂膝拗步 8-6

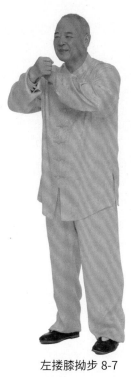

直肘撤身

左搂膝拗步 8-7

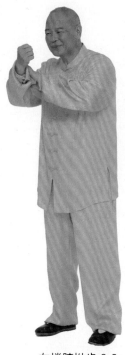

外旋抛出问星

左搂膝拗步 8-8

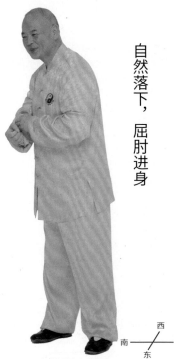

自然落下，屈肘进身

左搂膝拗步 8-9

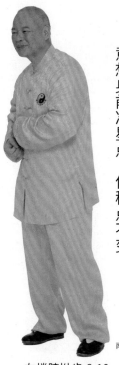

意想身前准星点，位移点不变

左搂膝拗步 8-10

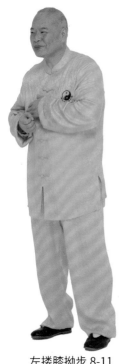

由下往上

左搂膝拗步 8-11

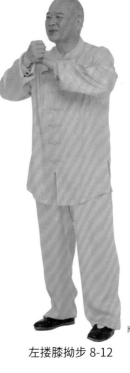

再问星

左搂膝拗步 8-12

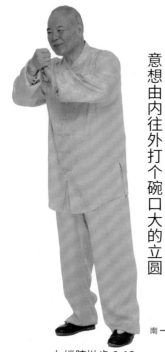

意想由内往外打个碗口大的立圆

左搂膝拗步 8-13

往右走，由里往外打轮

左搂膝拗步 8-14

西
南 ——— 北
东

西
南 ——— 北
东

西
南 ——— 北
东

西
南 ——— 北
东

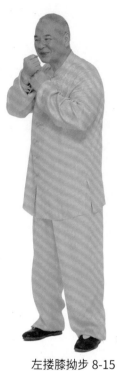

双手合至身前

左搂膝拗步 8-15

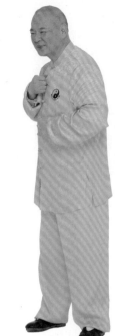

双手变半握拳

左搂膝拗步 8-16

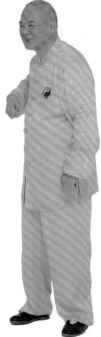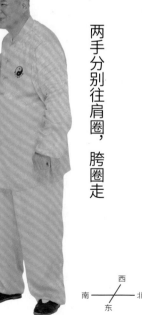

两手分别往肩圈，胯圈走

左搂膝拗步 8-17

把手中球催出，一手肩一手胯

左搂膝拗步 8-18

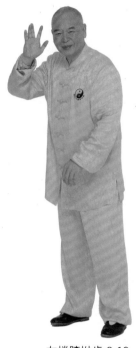

意想右手接回

左搂膝拗步 8-19

球经右臂到夹脊

左搂膝拗步 8-20

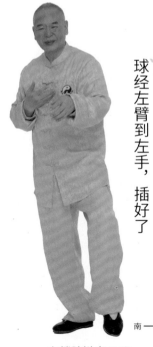

球经左臂到左手，插好了

左搂膝拗步 8-21

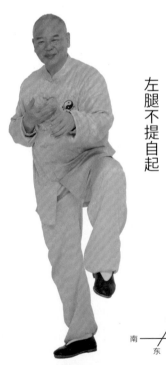

左腿不提自起

左搂膝拗步 8-22

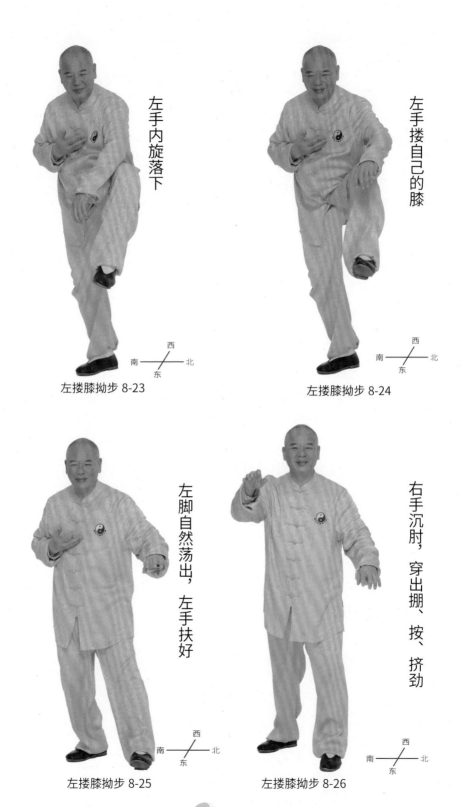

左手内旋落下

左搂膝拗步 8-23

左手搂自己的膝

左搂膝拗步 8-24

左脚自然荡出，左手扶好

左搂膝拗步 8-25

右手沉肘，穿出掤、按、挤劲

左搂膝拗步 8-26

第九式 右搂膝拗步

十字竖松横必散，阴阳吸斥促身形。

行拳口语

虚回来，开左脚；左手上、右手下，合在身前；扶好了！后脚自然荡上；双手自然落下，半握拳变拳，问星；接回来，移位点不变，问星；由内往外，碗口大的圆；接回来，把手中球催出（一手肩、一手胯）；左手接回，通过身体到右手。右手往前方3米的地下插好，腿不提自起，搂自己的膝；右脚自然落下，右手扶好，左手当中穿出掤、按、挤。

拳势说明及口语解析

本势处过渡动作及双脚站立的相对位置以外，自问星开始与第六式及第八式的左搂膝拗步动作、心法一致，唯左右方向相反。

虚回来，开左脚：由弓步变成虚步，身形微向后倚靠，重心后撤至4点，前左腿由曲趋直（但不能完全绷直，要保留余地），感觉左脚底与地面压力减轻，左脚尖向上翘起。身形及面向整体左转，左脚随之外开45°（约朝向东北）。

左手上，右手下，合在身前：身形左转同时，双手成弧形相向往中间合，右手走下弧再上穿，左手走上弧再往下落，双手掌心向下，合至身前，右手搭扶左手前小臂，右手食指、中指与无名指搭扶于左手臂背面内侧距腕关节2至3寸处。

扶好了！后脚自然荡上：两手合好后，意象左手向左前上方延展出无形的气势之手，用气势之手攀扶住假想的树枝（也可以是同方向上的实体参照物），体感如同爬陡山时手拉路旁护栏助力攀登的感觉，借助这种攀扶之意，把整个身体向前、向上拉起，重心逐渐前移至2点前，随着重心前移，右脚与地面压力逐渐减轻，右脚跟随之而起，再随膝、胯的松开，右脚如同假肢一样毫不用力地前荡至左脚后。右脚落好后，重心回到3点，面向东北。

双手自然落下：双手合在身前偏左侧位置，随身形微向左偏转而自然松落至左胯旁。

半握拳变拳，问星：在之前形成的平静之中，我们用心意关注并锁定身前一点（点即"星"），星可以是意设的虚拟的，也可以是某个实体参照物，如一片树叶、一盏路灯。星的距离可远可近，笔者认为对于初学者，这个意识点不宜放太远，3、5米即可。锁定好"星"后，左掌外旋经半握拳变拳贴身提起，右手转贴

左腕内侧；提至胸高，将左拳外翻抛出半个臂展的距离（出手不高于肩），左手的中指根对准远处的"星"，拟用中指根通出的意气与"星"相碰，这就是问星。

接回来，移位点不变，问星： 问星后，周身一松弛，保持右手搭扶左小臂内侧的姿势，手肘松垂带动左臂自然屈回落下，约落至左腰侧，接回来过程中，身体有迎上去与手相合之意，是谓屈肘进身；肢体动作合回，但意识关注的"星"还在原位置，即位移点不变。再抛出问星，问星过程中，身前如有气球膨胀，催动手往身前开去，身则受斥往后倚靠，是谓直肘撤身。从总体上看，"直肘撤身"和"屈肘进身"也是贯穿整个老六路的行拳要求，如此可以更方便人们在行拳中维系动态平衡，使得动作更加省力，也能引导周身协调的参与动作。

由内往外，碗口大的圆： 保持右手搭扶左小臂内侧的姿势，意气一松沉，左拳从身前中心位置，先由右向左平移10厘米左右的距离；再以中指根为着意点依顺时针轨迹自下而上划一个饭碗口大小的圆。注意，整个平移及小立圆并非仅靠手臂、肘关节的摆动，而主要是靠周身各部位协调配合才能做好的。向上的轨迹运动中，不能把肩膀抬耸起来，也不要只把手肘抬高。

接回来，把手中球催出（一手肩、一手胯）： 立圆轨迹走完，双手往身前中线合回，贴近身前时，两手分开均呈半握拳，左手拳心朝左由身中往左肩位置运行；右手拳心朝下往右胯位置运行。两手同时通过半握拳变掌，即五指伸展的过程将半握拳含于手心的意识球催放出去。左手将手中球嵌入左侧肩圈边沿；右手将手中球嵌入右侧胯圈边沿。

左手接回，通过身体到右手： 左手外旋将意想中已经嵌入左侧肩圈的小球取出并接回身前，同时，意想小球被左手取回后，沿着左手—左臂—夹脊—右臂—右手的轨迹通过身体从左手到右手的运行一遍。

右手往前方三米的地下插好： 意想左手的小球运行到右手后，因为气势的增强，从右手各指尖向身前（正东方向）3米的地面伸出虚拟的支撑线，好似能借此维持身体的平衡。

腿不提自起： 右手插好后，借着虚拟的支撑将整个人向后上方架起，重心整体后移，前腿踩地压力逐渐越来越轻，并随膝盖上拎而轻松升起，起腿后大腿基本水平、小腿自然悬垂，肢体完全放松。此动不可用力吸腿抬起，因而称之为"不提自起"。要领在于重心借虚处的支撑而转换，同时左腿要保持微微含胯屈膝，如同坐凳的状态；再者，就是重心借势调整，都是整体而细微的动作，身姿不能明显俯仰。

搂自己的膝：右手在右膝提起后内旋放松落下，右掌轻扶右大腿内侧，然后右臂由内而外绕过右膝，绕膝过程中保持右掌贴于右腿及右膝运行。

右脚自然落下，右手扶好：右脚有微向前荡出的感觉向身前，同时向偏右侧一点位置下落，脚跟先落地，逐渐轻柔地过渡到前脚掌也落好。此动右脚落好后脚尖朝向正东，与左脚横向距离约一个肩宽、纵向距离约一步，两脚约呈45°。右手随着右脚下落移至右侧胯圈位置扶好。

左手当中穿出掤、按、挤：随着右手扶好，左手内旋至掌心向下，以虚拟对手的身中为目标向前穿出，重心向2点移动，定势为弓步。此式定势时，要注意左臂手肘不应悬撑外拐，如此会引起肩部架耸。若以肘搁放在腰圈的感觉做前穿掌，或可让习练者拳架更加放松而不失气势饱满。在向前穿挤动作下，可以蕴含掤、按、挤三种劲法，一开始可以分部完成，至功深，也可以形成混合劲。笔者认为混合劲可以理解为，同一架势上中所蕴含地不同方向的轨迹趋势，而实际运用中，则是根据对手的状态以最恰当轨迹并结合最合适的时机侵入，给人"掤、按、挤"皆非似，又皆而有之的感觉。初学者对混合劲不必强求马上做到，应当顺其自然。

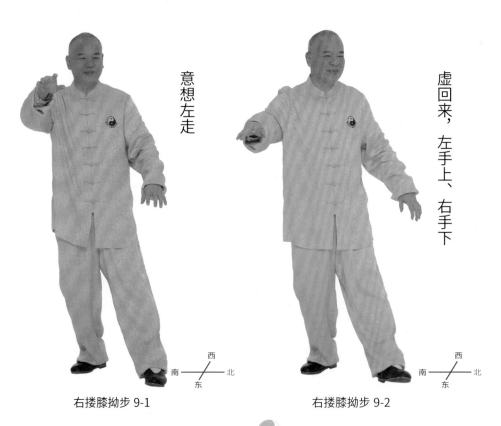

右搂膝拗步 9-1　　　　　　　　　右搂膝拗步 9-2

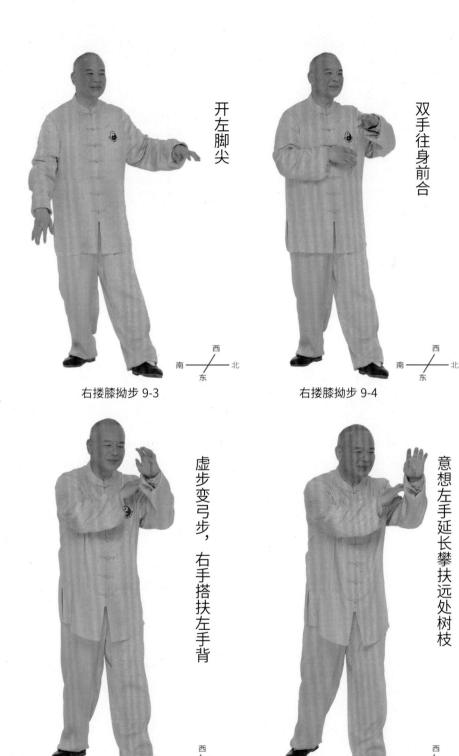

开左脚尖

右搂膝拗步 9-3

双手往身前合

右搂膝拗步 9-4

虚步变弓步，右手搭扶左手背

右搂膝拗步 9-5

意想左手延长攀扶远处树枝

右搂膝拗步 9-6

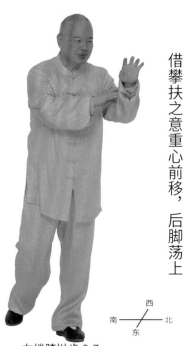

借攀扶之意重心前移，后脚荡上

西
南　　北
東

右搂膝拗步 9-7

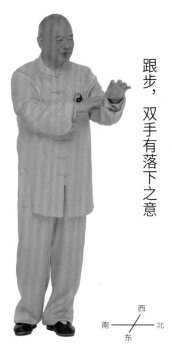

跟步，双手有落下之意

西
南　　北
東

右搂膝拗步 9-8

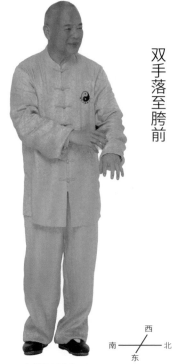

双手落至胯前

西
南　　北
東

右搂膝拗步 9-9

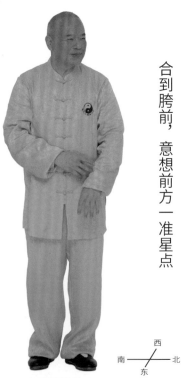

合到胯前，意想前方一准星点

西
南　　北
東

右搂膝拗步 9-10

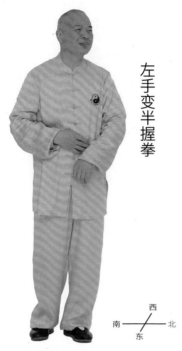

左手变半握拳

右搂膝拗步 9-11

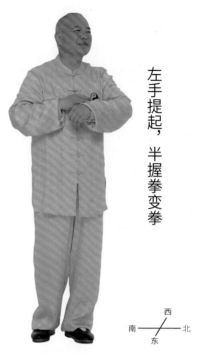

左手提起，半握拳变拳

右搂膝拗步 9-12

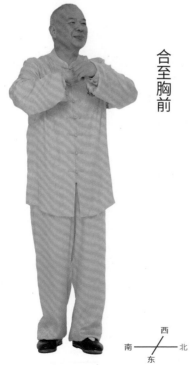

合至胸前

右搂膝拗步 9-13

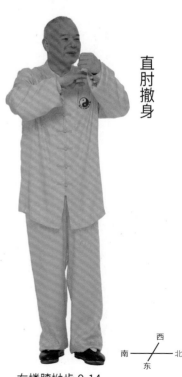

直肘撤身

右搂膝拗步 9-14

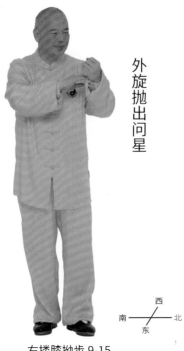

外旋抛出问星

西
南 —— 北
东

右搂膝拗步 9-15

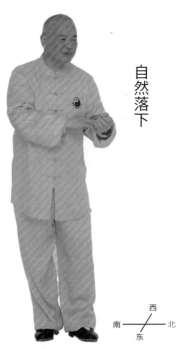

自然落下

西
南 —— 北
东

右搂膝拗步 9-16

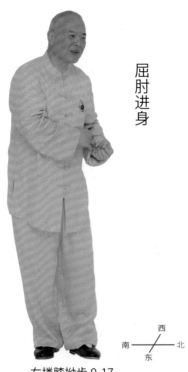

屈肘进身

西
南 —— 北
东

右搂膝拗步 9-17

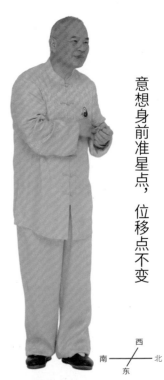

意想身前准星点，位移点不变

西
南 —— 北
东

右搂膝拗步 9-18

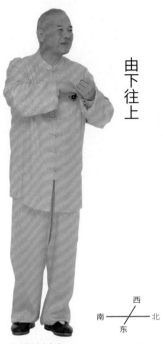

由下往上

右搂膝拗步 9-19

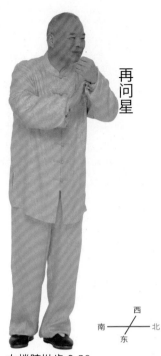

再问星

右搂膝拗步 9-20

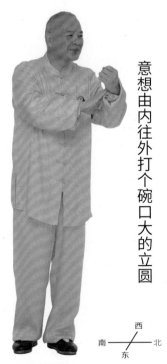

意想由内往外打个碗口大的立圆

右搂膝拗步 9-21

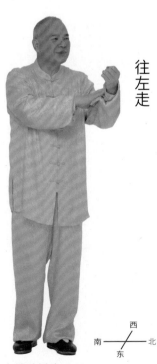

往左走

右搂膝拗步 9-22

104

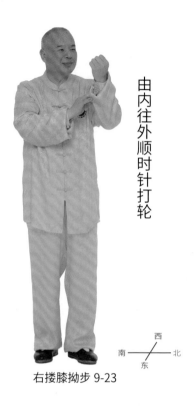

由内往外顺时针打轮

西
南 ——— 北
东

右搂膝拗步 9-23

双手变半握拳，接回来

西
南 ——— 北
东

右搂膝拗步 9-24

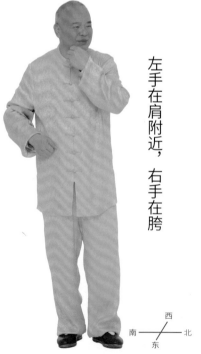

左手在肩附近，右手在胯

西
南 ——— 北
东

右搂膝拗步 9-25

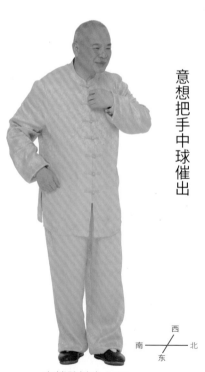

意想把手中球催出

西
南 ——— 北
东

右搂膝拗步 9-26

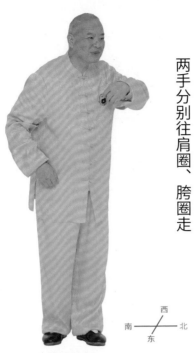

两手分别往肩圈、胯圈走

右搂膝拗步 9-27

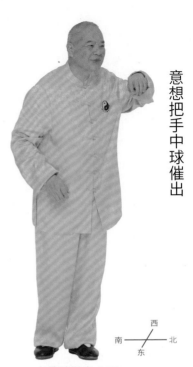

意想把手中球催出

右搂膝拗步 9-28

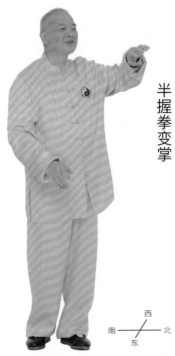

半握拳变掌

右搂膝拗步 9-29

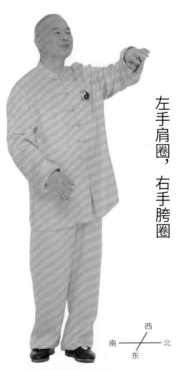

左手肩圈，右手胯圈

右搂膝拗步 9-30

106

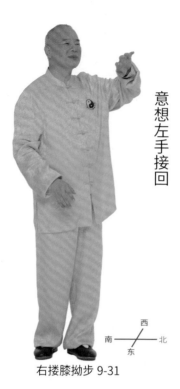

意想左手接回

西
南 ——— 北
东

右搂膝拗步 9-31

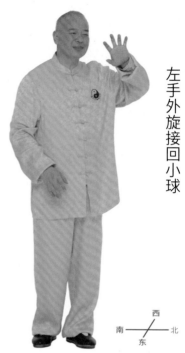

左手外旋接回小球

西
南 ——— 北
东

右搂膝拗步 9-32

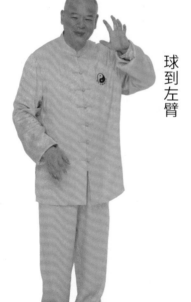

球到左臂

西
南 ——— 北
东

右搂膝拗步 9-33

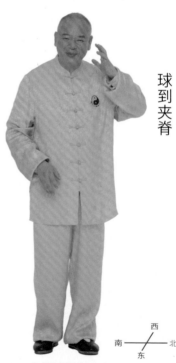

球到夹脊

西
南 ——— 北
东

右搂膝拗步 9-34

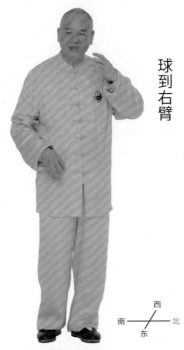

球到右臂

右搂膝拗步 9-35

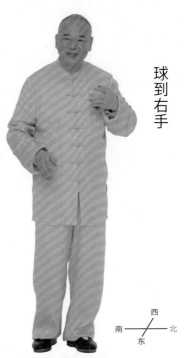

球到右手

右搂膝拗步 9-36

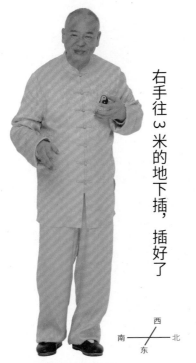

右手往 3 米的地下插，插好了

右搂膝拗步 9-37

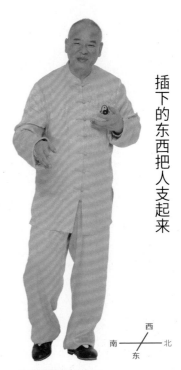

插下的东西把人支起来

右搂膝拗步 9-38

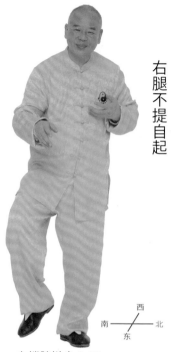

右腿不提自起

右搂膝拗步 9-39

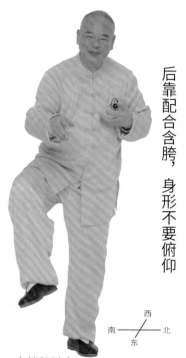

后靠配合含胯，身形不要俯仰

右搂膝拗步 9-40

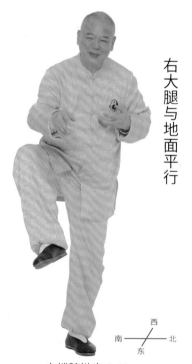

右大腿与地面平行

右搂膝拗步 9-41

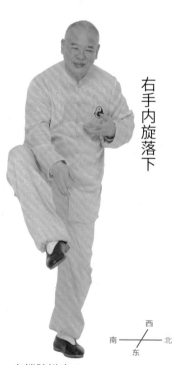

右手内旋落下

右搂膝拗步 9-42

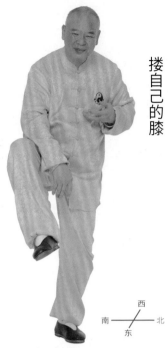

搂自己的膝

右搂膝拗步 9-43

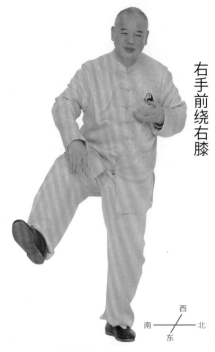

右手前绕右膝

右搂膝拗步 9-44

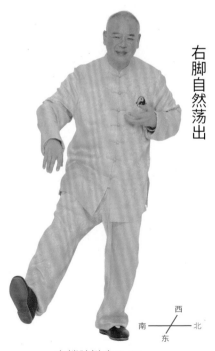

右脚自然荡出

右搂膝拗步 9-45

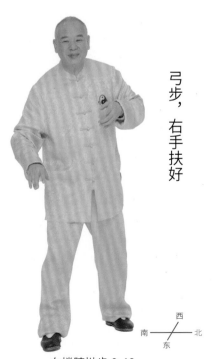

弓步，右手扶好

右搂膝拗步 9-46

110

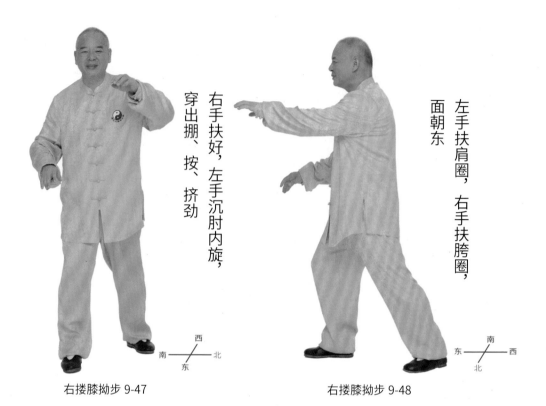

右手扶好，左手沉肘内旋，穿出掤、按、挤劲

左手扶肩圈，右手扶胯圈，面朝东

右搂膝拗步 9-47

右搂膝拗步 9-48

第十式 左搂膝拗步

十字竖松横必散，阴阳吸斥促身形。

行拳口语

虚回来，开右脚；右手上，左手下，合在身前；扶好了！后脚自然荡上；双手自然落下，半握拳变拳，问星；接回来，移位点不变，问星；由内往外，碗口大的圆；接回来，把手中球催出（一手肩、一手胯）；右手接回，通过身体到左手；左手往前方3米的地下插好，腿不提自起，搂自己的膝；左脚自然落下，左手扶好，右手当中穿出掤、按、挤。

拳势说明及口语解析

本势与第九式右搂膝拗步动作、步形、心法,包括过渡动作均一致，唯左右方向相反。

虚回来，开右脚：由弓步变成虚步，身形微向后倚靠，重心后撤至4点，前右腿由曲趋直（但不能完全绷直，要保留余地），感觉右脚底与地面压力减轻，右脚尖向上翘起。身形及面向整体右转，右脚随之外开45°（约朝向东南）。

右手上，左手下，合在身前：身形右转同时，双手成弧形相向往中间合，左手走下弧再上穿，右手走上弧再往下落，双手掌心向下，合至身前，左手搭扶右手前小臂，左手食指、中指与无名指搭扶于右手臂背面内侧距腕关节2至3寸处。

扶好了！后脚自然荡上：两手合好后，意想右手向右前上方延展出无形的气势之手，以之攀扶住假想的树枝（也可以是同方向上的实体参照物），体感如同爬陡山时手拉路旁护栏助力攀登的感觉，借助这种攀扶之意，把整个身体向前、向上拉起，重心逐渐前移至2点前，随着重心前移，左脚与地面压力逐渐减轻，左脚跟随之而起，再随膝、胯的松开，左脚如同假肢一样毫不用力地前荡至右脚后。左脚落好后，重心回到3点，面向东南。

双手自然落下：双手合在身前偏右侧位置，随身形微向右偏转而自然松落至右胯旁。

半握拳变拳，问星：在之前形成的平静之中，我们用心意关注并锁定身前一点（点即"星"），星可以是意设的虚拟的，也可以是某个实体参照物，如一片树叶、一盏路灯。星的距离可远可近，笔者认为对于初学者，这个意识点不宜放太远，3米即可。锁定好"星"后，右掌外旋经半握拳变拳贴身提起，左手转贴右腕

内侧；提至胸高，将右拳外翻抛出半个臂展的距离（出手不高于肩），右手的中指根对准远处的"星"，拟用中指根通出的意气与"星"相碰，这就是问星。

接回来，移位点不变，问星： 问星后，周身一松弛，保持左手搭扶右小臂内侧的姿势，手肘松垂带动右臂自然屈回落下，约落至右腰侧，接回来过程中，身体有迎上去与手相合之意，是谓屈肘进身；肢体动作合回，但意识关注的"星"还在原位置，即位移点不变。再抛出问星，问星过程中，身前如有气球膨胀，催动手往身前开去，身则受斥往后倚靠，是谓直肘撤身。从总体上看，"直肘撤身"和"屈肘进身"也是贯穿整个老六路的行拳要求，如此可以更方便人们在行拳中维系动态平衡，使得动作更加省力，也能引导周身协调的参与动作。

由内往外，碗口大的圆： 保持左手搭扶右小臂内侧的姿势，意气一松沉，右拳从身前中心位置，先由左向右平移10厘米左右的距离；再以中指根为着意点依逆时针轨迹自下而上划一个饭碗口大小的圆。注意，整个平移及小立圆并非仅靠手臂、肘关节的摆动，而主要是靠周身各部位协调配合才能做好的。向上的轨迹运动中，不能把肩膀抬耸起来，也不要只把手肘抬高。

接回来，把手中球催出（一手肩、一手胯）： 立圆轨迹走完，双手往身前中线合回，贴近身前时，两手分开均呈半握拳，右手拳心朝右由身中往右肩位置运行；左手拳心朝下往左胯位置运行。两手同时通过半握拳变掌，即五指伸展的过程将半握拳含于手心的意识球催放出去。右手将手中球嵌入右侧肩圈边沿；左手将手中球嵌入左侧胯圈边沿。

右手接回，通过身体到左手： 右手外旋将意想中已经嵌入右侧肩圈的小球取出并接回身前，同时，意想小球被右手取回后，沿着右手—右臂—夹脊—左臂—左手的轨迹通过身体从右手到左手的运行一遍。

左手往前方三米的地下插好： 意想右手的小球运行到左手后，因为气势的增强，从左手各指尖向身前（正东方向）3米的地面伸出虚拟的支撑线，好似能借此维持身体的平衡。

腿不提自起： 左手插好后，借着虚拟的支撑将整个人向后上方架起，重心整体后移，前腿踩地压力逐渐越来越轻，并随膝盖上拎而轻松升起，起腿后大腿基本水平、小腿自然悬垂，肢体完全放松。此动不可用力吸腿抬起，因而称之为"不提自起"。要领在于重心借虚处的支撑而转换，同时右腿要保持微微含胯屈膝的如同坐凳的状态；再者，就是重心借势调整，都是整体而细微的动作，身姿不能明显俯仰。

搂自己的膝： 左手在左膝提起后内旋放松落下，左掌轻扶左大腿内侧，然后左

臂由内而外绕过左膝，绕膝过程中保持左掌贴于左腿及左膝运行。

左脚自然落下，左手扶好：左脚有微向前荡出的感觉，同时向偏左侧一点位置下落，脚跟先落地，逐渐轻柔的过渡到前脚掌也落好。此动左脚落好后脚尖朝向正东，与右脚横向距离约一个肩宽、纵向距离约一步，两脚约呈45°。左手随着左脚下落移至左侧胯圈位置扶好。

右手当中穿出掤、按、挤：随着左手扶好，右手内旋至掌心向下，以虚拟对手的身中为目标向前穿出，重心向2点移动，定势为弓步。此式定势时，要注意右臂手肘不应悬撑外拐，如此会引起肩部架耸。若以肘搁放在腰圈的感觉做前穿掌，或可让习练者拳架更加放松而不失气势饱满。在向前穿挤动作下，可以蕴含掤、按、挤三种劲法，一开始可以分部完成，至功深，也可以形成混合劲。笔者认为混合劲可以理解为，同一架势上中所蕴含的不同方向的轨迹趋势，而实际运用中，则是根据对手的状态以最恰当轨迹并结合最合适的时机侵入，给人"掤、按、挤"皆非似，又皆而有之的感觉。初学者对混合劲不必强求马上做到，应当顺其自然。

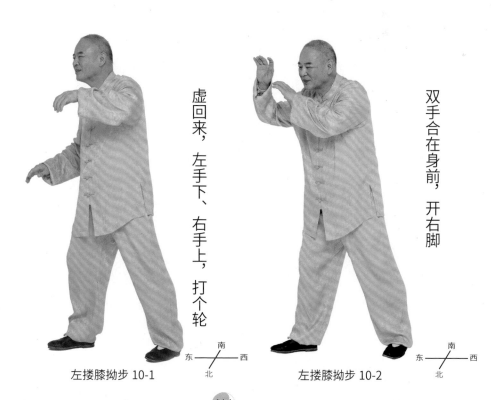

虚回来，左手下、右手上，打个轮

左搂膝拗步 10-1

双手合在身前，开右脚

左搂膝拗步 10-2

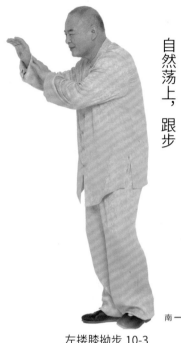

意想右手扶好树枝，左脚自然荡上，跟步

左搂膝拗步 10-3

西
南　　　北
东

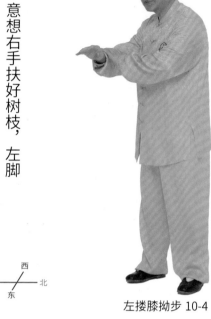
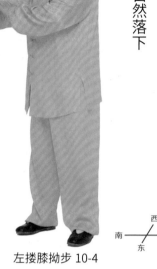

双手自然落下

左搂膝拗步 10-4

西
南　　　北
东

合到胯前

左搂膝拗步 10-5

西
南　　　北
东

意想前方一准星点，右手变半握拳

左搂膝拗步 10-6

西
南　　　北
东

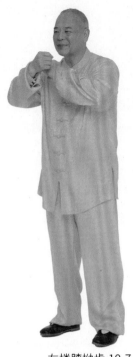

提至胸前，半握拳变拳

西
南 ——— 北
东

左搂膝拗步 10-7

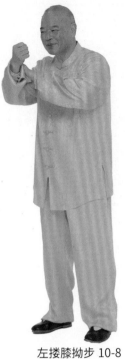

直肘撤身，外旋抛出问星

西
南 ——— 北
东

左搂膝拗步 10-8

自然落下，屈肘进身

西
南 ——— 北
东

左搂膝拗步 10-9

意想身前准星点，位移点不变

西
南 ——— 北
东

左搂膝拗步 10-10

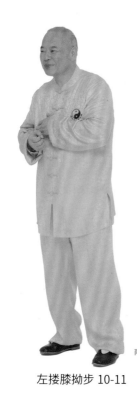

由下提起

西
南 ——— 北
東

左搂膝拗步 10-11

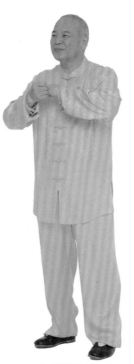

合至胸前

西
南 ——— 北
東

左搂膝拗步 10-12

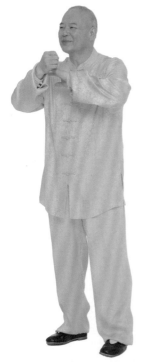

直肘撤身，外旋抛出问星

西
南 ——— 北
東

左搂膝拗步 10-13

意想由内往外打个碗口大的立圆

西
南 ——— 北
東

左搂膝拗步 10-14

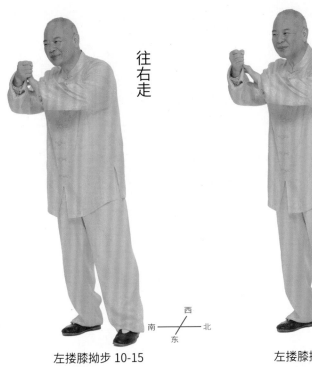

往右走

西
南 —— 北
东

左搂膝拗步 10-15

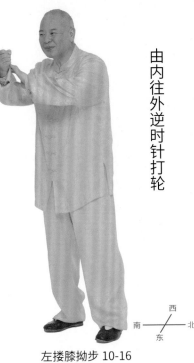

由内往外逆时针打轮

西
南 —— 北
东

左搂膝拗步 10-16

双手变半握拳收回

西
南 —— 北
东

左搂膝拗步 10-17

逐渐分开

西
南 —— 北
东

左搂膝拗步 10-18

右手在肩，左手落至胯

意想把手中球催出

南　西　北　东

左搂膝拗步 10-19

南　西　北　东

左搂膝拗步 10-20

半握拳变掌，右手肩圈，左手胯圈

右手把小球接回

南　西　北　东

左搂膝拗步 10-21

南　西　北　东

左搂膝拗步 10-22

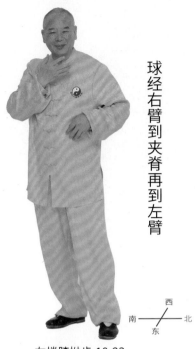

球经右臂到夹脊再到左臂

左搂膝拗步 10-23

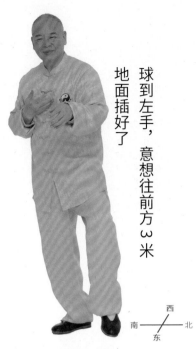

球到左手，意想往前方 3 米地面插好了

左搂膝拗步 10-24

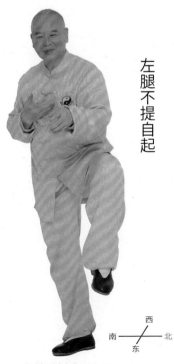

左腿不提自起

左搂膝拗步 10-25

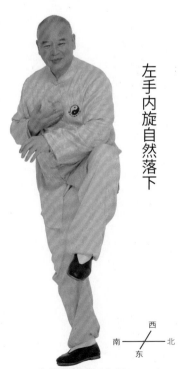

左手内旋自然落下

左搂膝拗步 10-26

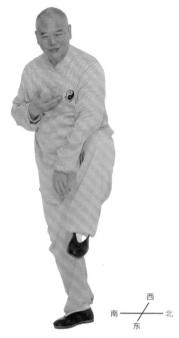

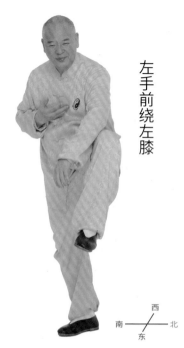

左手前绕左膝

左搂膝拗步 10-27

左搂膝拗步 10-28

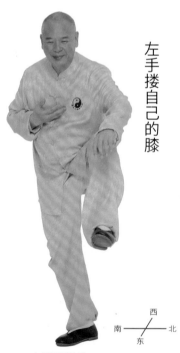

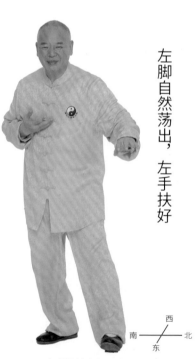

左手搂自己的膝

左脚自然荡出，左手扶好

左搂膝拗步 10-29

左搂膝拗步 10-30

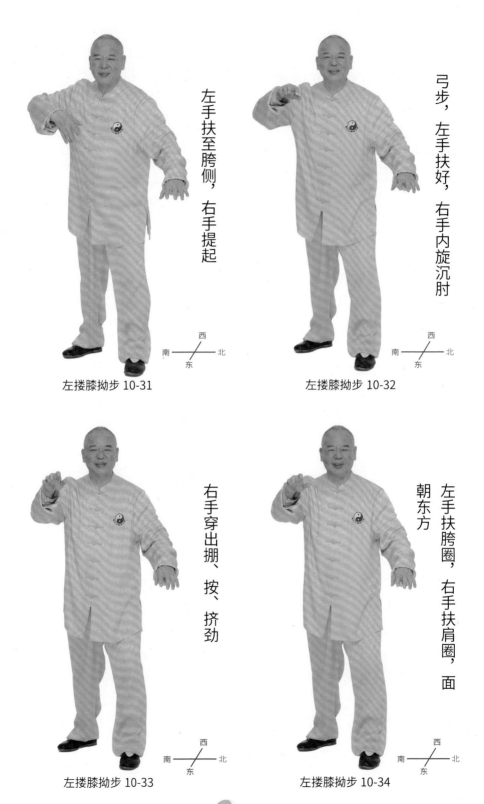

左手扶至胯侧，右手提起

左搂膝拗步 10-31

弓步，左手扶好，右手内旋沉肘

左搂膝拗步 10-32

右手穿出掤、按、挤劲

左搂膝拗步 10-33

左手扶胯圈，右手扶肩圈，面朝东方

左搂膝拗步 10-34

西
南　　北
东

122

第十一式 手挥琵琶

静中求动，周身一家，竖立三关，腹松气圆。

行拳口语

右脚跟半步，左手由下往上穿掌，双手外旋，自然落下，双手从体侧捧起，翻掌放下，由下往上起来，脚去手去。

拳势说明及口语解析

右脚跟半步：搂膝坳步定式后，左手扶胯圈，右肘坠腰圈保持横向平衡，脊背向前向上竖起（玉枕、夹脊、尾闾关三关前长，身略前倾），重心前移；前移同时右掌前穿一点（控制速度与幅度，要与身形前移协调，手肘不要完全伸直），随着重心前移，右脚支撑力逐渐变小，起脚跟，借松胯松膝脚尖略拎离地就能毫不施加力气向前拖移半步，距前脚跟10至15厘米处，先脚尖再脚跟轻轻放落，重心随即落回4点，三关顺势调正，身形立直。

左手由下往上穿掌：扶于左侧胯圈的左手，向上经右前小臂（约中段位置）下方（两小臂可以轻轻接触）穿出。此动左手向身体右前侧方斜穿，而右臂则从身前往左弧形收回一点，两臂同时相向运行。

双手外旋，自然落下：双手完成穿掌后，手肘松落，接回身体两侧，接回过程中双手同时外旋，翻转至两手心向上。此动右手先落稳半拍，因此身形要先微向右偏转一点（落右肘），再微向左转（落左肘），让面向回到正东。随两臂继续松落，浑身无处不松尽。

双手从体侧捧起：意想身体四周气势腾然，带动两手从身体两侧升起。此动身形微向右转体，因此两手前小臂的指向大体是：左小臂向正东方向，右小臂向东南方向。

翻掌放下：双手升至身前略高于腰处，内旋翻掌，意想手中球因翻掌而松落到地面，而随着意想中小球的下落，浑身松尽，意识合至地面。此动身形微向左转体，面向回到正东。

由下往上起来，脚去手去：意想中的小球落至地面后反弹而起，左脚随着小球弹起被催动浮起脚跟，再荡出去，左脚跟轻落到原脚尖的位置，左脚尖微翘起；小球弹起后继续上升，回到手心，双手被小球催动在略高于腰的高度向身前平送，左手略前，右手略后，意想如扶着横在身前的圆筒。此动定势重心在4点，左脚在前，翘脚尖，虚步。

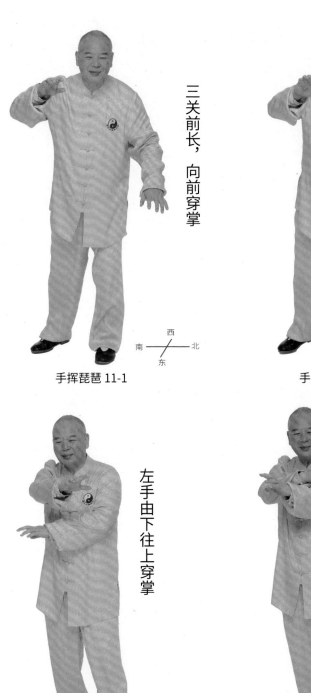

三关前长，向前穿掌

手挥琵琶 11-1

西
南　　北
　东

右脚跟半步

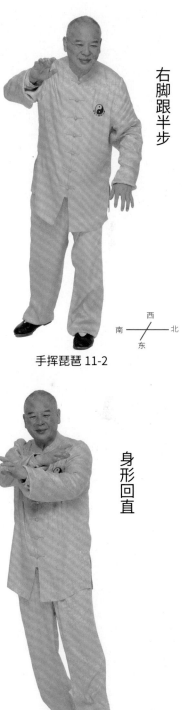

手挥琵琶 11-2

西
南　　北
　东

左手由下往上穿掌

手挥琵琶 11-3

北
西　　东
　南

身形回直

手挥琵琶 11-4

北
西　　东
　南

124

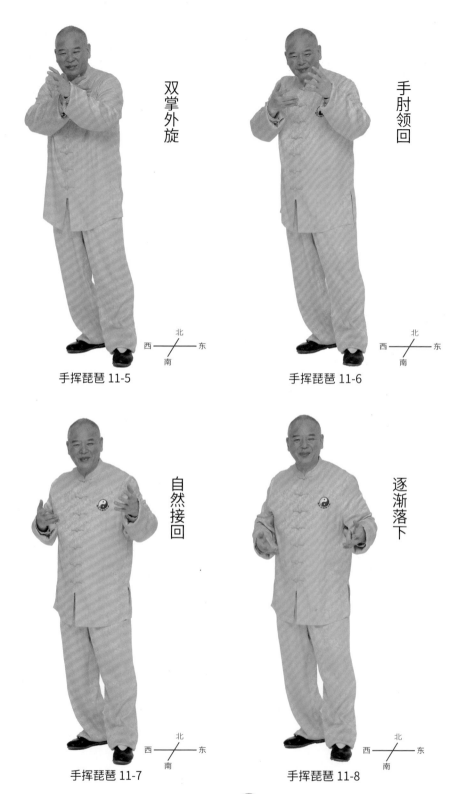

双掌外旋

手挥琵琶 11-5

手肘领回

手挥琵琶 11-6

自然接回

手挥琵琶 11-7

逐渐落下

手挥琵琶 11-8

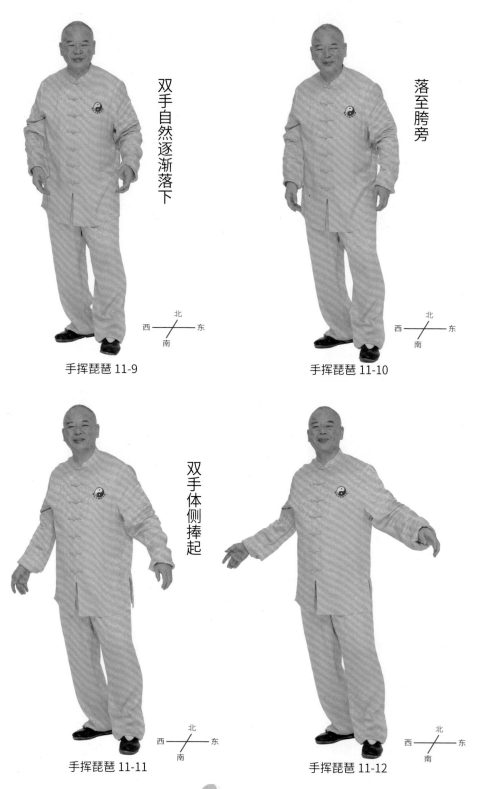

双手自然逐渐落下

手挥琵琶 11-9

落至胯旁

手挥琵琶 11-10

双手体侧捧起

手挥琵琶 11-11

手挥琵琶 11-12

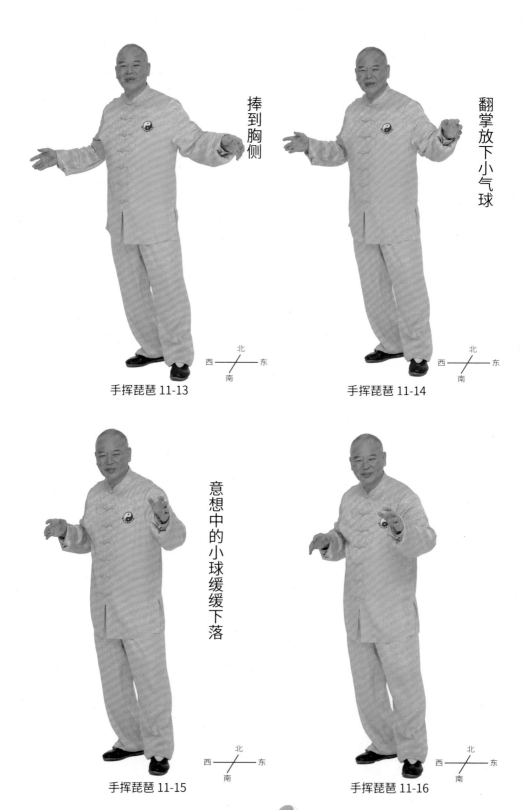

捧到胸侧

手挥琵琶 11-13

翻掌放下小气球

手挥琵琶 11-14

意想中的小球缓缓下落

手挥琵琶 11-15

手挥琵琶 11-16

127

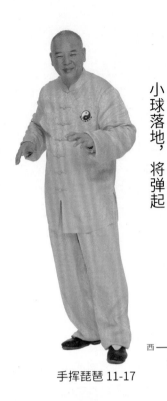

小球落地，将弹起

手挥琵琶 11-17

北
西———东
南

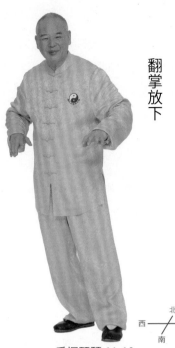

翻掌放下

手挥琵琶 11-18

北
西———东
南

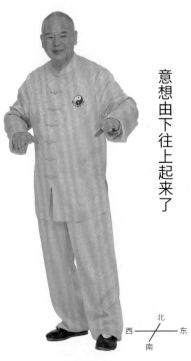

意想由下往上起来了

手挥琵琶 11-19

北
西———东
南

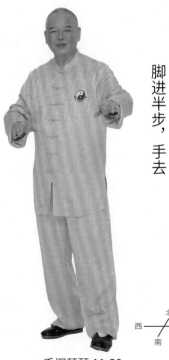

脚进半步，手去

手挥琵琶 11-20

北
西———东
南

第十二式 左搂膝拗步

十字竖松横必散，阴阳吸斥促身形。

行拳口语

右走，双手合好，自然落下；半握拳变拳，问星；接回来，移位点不变，问星；由内往外，碗口大的圆；接回来，把手中球催出（一手肩、一手胯）；右手接回，通过身体到左手，左手往前方三米的地下插好，腿不提起自，搂自己的膝；左脚自然落下，左手扶好，右手当中穿出掤、按、挤。

拳势说明及口语解析

本式的左搂膝拗步与第八式，包括过渡动作在内，心法与拳势都完全一致。

右走，双手合好，自然落下：整体身形往右转约45°，同时步随身换，扣左脚尖使其大体与右脚平行，面向东南。左右手掌心向下相合于身前偏右位置，左手食指、中指与无名指搭扶在右手前小臂背面，距离腕关节2至3寸处；随即双手随身形微向右偏转而自然松落，同时重心移到3点，左脚脚尖轻缓落实。

半握拳变拳，问星：在之前形成的平静之中，我们用心意关注并锁定身前一点（点即"星"），星可以是意设的虚拟的，也可以是某个实体参照物，如一片树叶、一盏路灯。星的距离可远可近，笔者认为对于初学者，这个意识点不宜放太远，3米即可。锁定好"星"后，右掌外旋经半握拳变拳贴身提起，左手转贴右腕内侧；提至胸高，将右拳外翻抛出半个臂展的距离（出手不高于肩），右手的中指根对准远处的"星"，拟用中指根通出的意气与"星"相碰，这就是问星。

接回来，移位点不变，问星：问星后，周身一松弛，保持左手搭扶右小臂内侧的姿势，手肘松垂带动右臂自然屈回落下，约落至右腰侧，接回来过程中，身体有迎上去与手相合之意，是谓屈肘进身；肢体动作合回，但意识关注的"星"还在原位置，即位移点不变。再抛出问星，问星过程中，身前如有气球膨胀，催动手往身前开去，身则受斥往后倚靠，是谓直肘撤身。从总体上看，"直肘撤身"和"屈肘进身"也是贯穿整个老六路的行拳要求，如此可以更方便人们在行拳中维系动态平衡，使得动作更加省力，也能引导周身协调的参与动作。

由内往外，碗口大的圆：保持左手搭扶右小臂内侧的姿势，意气一松沉，右拳从身前中心位置，先由左向右平移10厘米左右的距离；再以中指根为着意点依

逆时针轨迹自下而上划一个饭碗口大小的圆。注意，整个平移及小立圆并非仅靠手臂、肘关节的摆动，而主要是靠周身各部位协调配合才能做好的。向上的轨迹运动中，不能把肩膀抬耸起来，也不要只把手肘抬高。

接回来，把手中球催出（一手肩、一手胯）： 立圆轨迹走完，双手往身前中线合回，贴近身前时，两手分开均呈半握拳。右手拳心朝右由身中往右肩位置运行；左手拳心朝下往左胯位置运行。两手同时通过半握拳变掌，即五指伸展的过程将半握拳含于手心的意识球催放出去。右手将手中球嵌入右侧肩圈边沿；左手将手中球嵌入左侧胯圈边沿。

右手接回，通过身体到左手： 右手外旋将意想中已经嵌入右侧肩圈的小球取出并接回身前，同时，意想小球被右手取回后，沿着右手—右臂—夹脊—左臂—左手的轨迹通过身体从右手到左手的运行一遍。

左手往前方三米的地下插好： 意想右手的小球运行到左手后，因为气势的增强，从左手各指尖向身前（正东方向）3米的地面伸出虚拟的支撑线，好似能借此维持身体的平衡。

腿不提自起： 左手插好后，借着虚拟的支撑将整个人向后上方架起，重心整体后移，前腿踩地压力逐渐越来越轻，并随膝盖上拎而轻松升起，起腿后大腿基本水平、小腿自然悬垂，肢体完全放松。此动不可用力吸腿抬起，因而称之为"不提自起"。要领在于重心借虚处的支撑而转换，同时右腿要保持微微含胯屈膝的如同坐凳的状态；再者，就是重心借势调整，都是整体而细微的动作，身姿不能明显俯仰。

搂自己的膝： 左手在左膝提起后内旋放松落下，左掌轻扶左大腿内侧，然后左臂由内而外绕过左膝，绕膝过程中保持左掌贴于左腿及左膝运行。

左脚自然落下，左手扶好： 左脚有微向前荡出的感觉，同时向偏左侧一点位置下落，脚跟先落地，逐渐轻柔地过渡到前脚掌也落好。此动左脚落好后脚尖朝向正东，与右脚横向距离约一个肩宽、纵向距离约一步，两脚约呈45°。左手随着左脚下落移至左侧胯圈位置扶好。

右手当中穿出掤、按、挤内劲： 随着左手扶好，右手内旋至掌心向下，以虚拟对手的身中为目标向前穿出，重心向2点移动，定势为弓步。此式定势时，要注意右臂手肘不应悬撑外拐，如此会引起肩部架耸。若以肘搁放在腰圈的感觉做前穿

掌，或可让习练者拳架更加放松而不失气势饱满。在向前穿挤动作下，可以蕴含掤、按、挤三种劲法，一开始可以分部完成，至功深，也可以形成混合劲。笔者认为混合劲可以理解为，同一架势中所蕴含的不同方向的轨迹趋势，而实际运用中，则是根据对手的状态以最恰当轨迹并结合最合适的时机侵入，给人"掤、按、挤"皆非似，又皆而有之的感觉。初学者对混合劲不必强求马上做到，应当顺其自然。

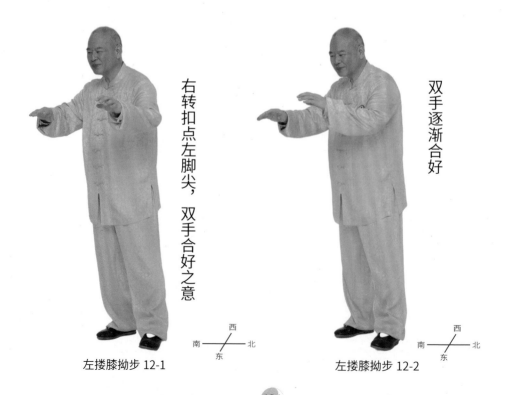

右转扣点左脚尖，双手合好之意

左搂膝拗步 12-1

双手逐渐合好

左搂膝拗步 12-2

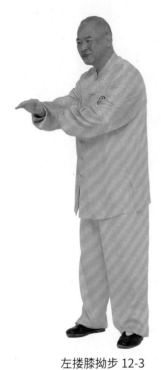

合到身前

西
南 ——╱—— 北
东

左搂膝拗步 12-3

合到胯前，意想前方一准星点

西
南 ——╱—— 北
东

左搂膝拗步 12-4

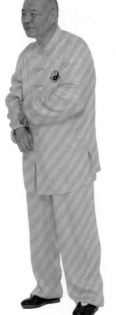

右手变半握拳

西
南 ——╱—— 北
东

左搂膝拗步 12-5

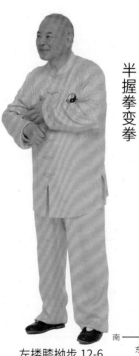

半握拳变拳

西
南 ——╱—— 北
东

左搂膝拗步 12-6

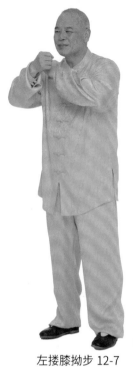

直肘撤身

西
南　北
东

左搂膝拗步 12-7

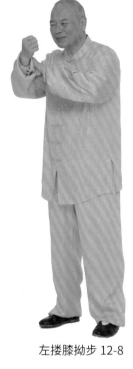

外旋抛出问星

西
南　北
东

左搂膝拗步 12-8

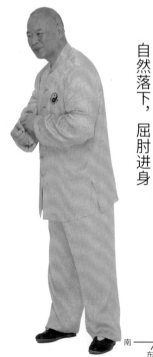

自然落下，屈肘进身

西
南　北
东

左搂膝拗步 12-9

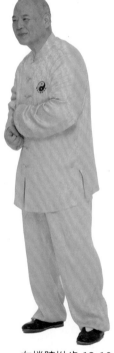

意想身前准星点，位移点不变

西
南　北
东

左搂膝拗步 12-10

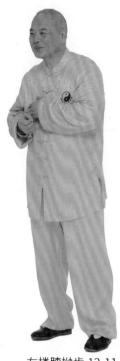

由下往上

左搂膝拗步 12-11

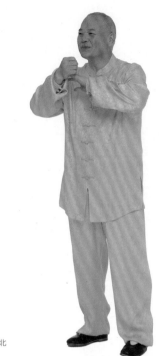

再问星

左搂膝拗步 12-12

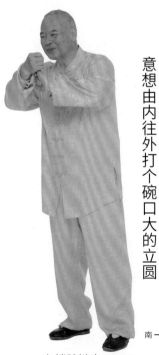

意想由内往外打个碗口大的立圆

左搂膝拗步 12-13

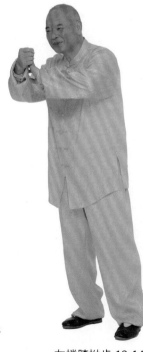

往右走，由里往外打轮

左搂膝拗步 12-14

双手合至身前

西
南 — 北
东

左搂膝拗步 12-15

双手变半握拳

西
南 — 北
东

左搂膝拗步 12-16

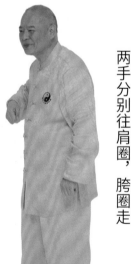

两手分别往肩圈，胯圈走

西
南 — 北
东

左搂膝拗步 12-17

把手中球催出，一手肩一手胯

西
南 — 北
东

左搂膝拗步 12-18

意想右手接回

左搂膝拗步 12-19

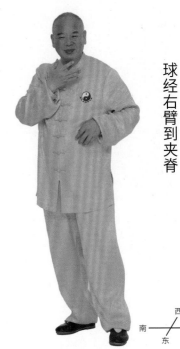

球经右臂到夹脊

左搂膝拗步 12-20

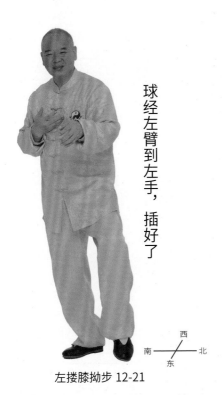

球经左臂到左手，插好了

左搂膝拗步 12-21

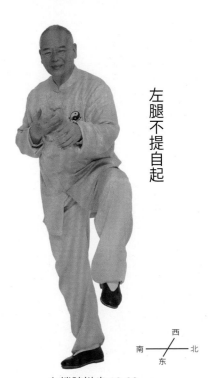

左腿不提自起

左搂膝拗步 12-22

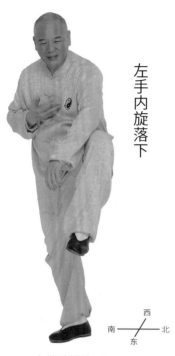

左手内旋落下

西
南 ——— 北
东

左搂膝拗步 12-23

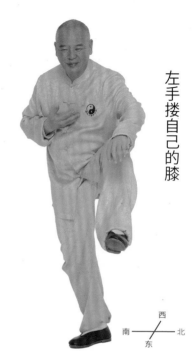

左手搂自己的膝

西
南 ——— 北
东

左搂膝拗步 12-24

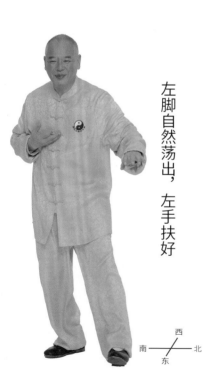

左脚自然荡出，左手扶好

西
南 ——— 北
东

左搂膝拗步 12-25

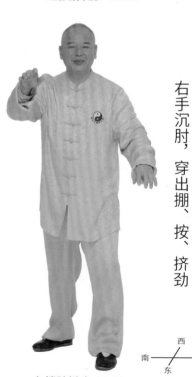

右手沉肘，穿出掤、按、挤劲

西
南 ——— 北
东

左搂膝拗步 12-26

第十三式 进步搬拦锤

胯圈旋搬肩圈拦，神意汇集准星间。

行拳口语

虚回来，掩肘护身，开左脚；左手扶好了，进右步，右手抛出问星；虚回来，开右脚，左手由前小臂穿出，进左步，胯圈搬旋，肩圈拦；扶好了，神意汇集准星间。

拳势说明及口语解释

虚回来，掩肘护身，开左脚：由弓步变成虚步，身形整体微向后倚靠，重心由2点移到4点，即"虚回来"。重心后撤同时，左手从胯前向右上弧形运动，右手从身前自然落下，形成右手下垂护裆（下身），左手虚掩盖在右肘前的姿势。

左手扶好，进右步：身形微右转，重心前移，左脚尖落下，至2点，左手掌心向下扶在身前意想的栏杆上。借左手扶好，右脚向前荡出一步，右脚跟先落地，脚尖朝向正东，两步左右间距约肩宽，重心在4点。

右手抛出问星：意想正前方（正东方向）有一个虚拟的点，右手握拳，前小臂由内向外向身前正东方向抛出，（注意不可耸肩、架肘，右拳高度不过肩），以右手的中指根为准星，将身体中心的意识顺着准星瞬间集中到远处虚拟的目标点。问星过程中，重心由4点前移至2点，右脚逐渐柔和地过渡到全脚掌落稳并踏实。

虚回来，开右脚：重心后移至4点，右脚尖随重心后移自然翘起，然后随身形右转，右脚尖外开45°，脚尖朝向东南；右拳拳心向上随前小臂自然落下合回，横悬至身前。右转同时，原扶在左胯前的左手内旋，由下往上合到身前。

左手由右前小臂穿出，进左步：左手掌心向下指尖朝向东南方向，从右手前小臂上方穿出，重心前移，右脚尖落好（朝向东南）；重心继续前移，左脚荡上一步，到右脚前，两步左右间距约肩宽，左脚跟先落地，左脚尖微翘朝向正东。

胯圈搬旋：重心前移同时身形左转，左手由右肩位置下落至身前胯圈高度，左脚尖朝正东落稳，成弓步；右手握拳往右，左手继续向左，沿胯圈左右两侧画弧搬出。"搬"需要保持含胯屈膝，肩、腰、胯大体维持在一个平面合一而动，不因转体动作形成身躯的扭折。

肩圈拦："搬"完成后，意想周身气势合至地面，再由地面在身体四周向上升腾而起，随着身外气势的升起，带动双臂上升，其中右手外旋向东方抛出问星，左手在身体左前侧上穿至与额同高。两手向上运行时，气势向肩圈扩散开，是为"肩圈拦"。

扶好了：右手自然落下，左手扶至身前，面向保持正东，身形右转、向东南方向蓄回，右前小臂自然落下收到右腹立拳（拳眼朝上）；同时，左手下落，扶在身前。

神意汇集准星间：右手当中穿出，将周身气势在意的引导下汇聚到前方一点，随身形左转回向东方，重心前移至2点成弓步，右手以立拳向意想的对手身体中心（两乳之间）击出。注意，出拳要配合身形整合击出，直拳，但手肘要保留一定的曲度。

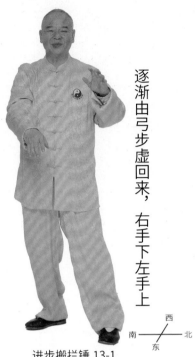

逐渐由弓步虚回来，右手下左手上

进步搬拦锤 13-1

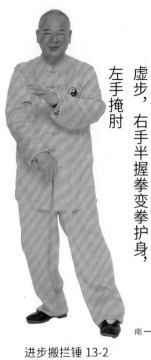

虚步，右手半握拳变拳护身，左手掩肘

进步搬拦锤 13-2

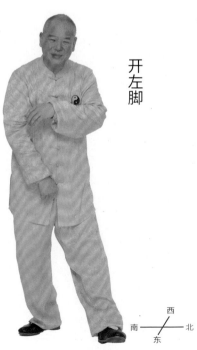

开左脚

进步搬拦锤 13-3

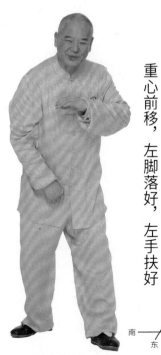

重心前移，左脚落好，左手扶好

进步搬拦锤 13-4

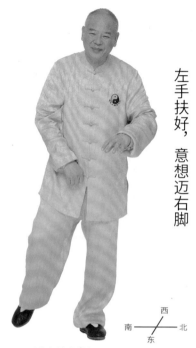

左手扶好，意想迈右脚

进步搬拦锤 13-5

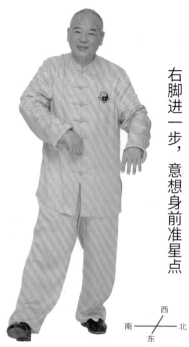

右脚进一步，意想身前准星点

进步搬拦锤 13-6

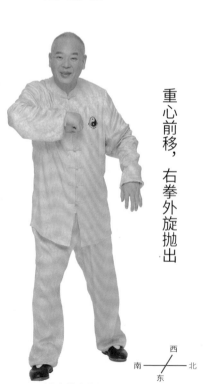

重心前移，右拳外旋抛出

进步搬拦锤 13-7

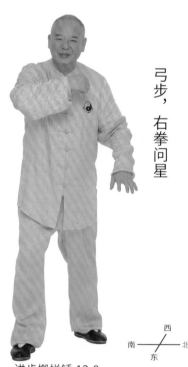

弓步，右拳问星

进步搬拦锤 13-8

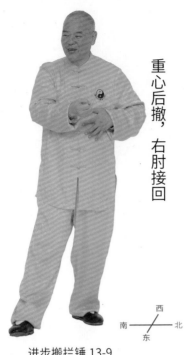

重心后撤，右肘接回

进步搬拦锤 13-9

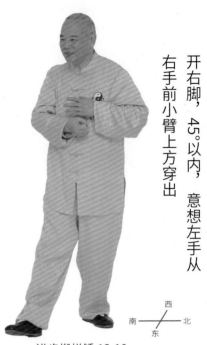

开右脚，45°以内，意想左手从右手前小臂上方穿出

进步搬拦锤 13-10

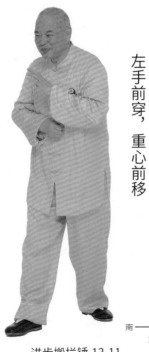

左手前穿，重心前移

进步搬拦锤 13-11

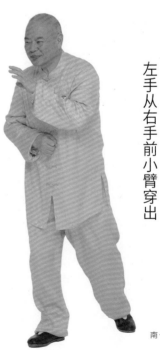

左手从右手前小臂穿出

进步搬拦锤 13-12

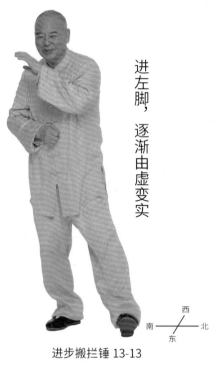

进左脚，逐渐由虚变实

西
南 — 北
东

进步搬拦锤 13-13

弓步，左手自然由上往下，意想从右至左搬

西
南 — 北
东

进步搬拦锤 13-14

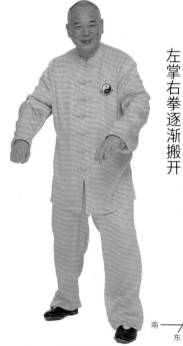

左掌右拳逐渐搬开

西
南 — 北
东

进步搬拦锤 13-15

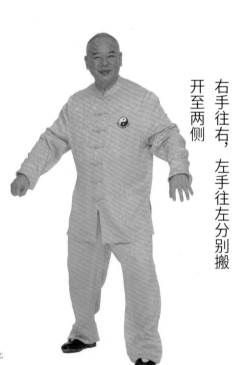

右手往右，左手往左分别搬开至两侧

进步搬拦锤 13-16

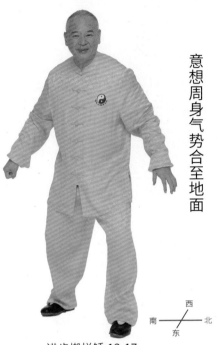

意想周身气势合至地面

进步搬拦锤 13-17

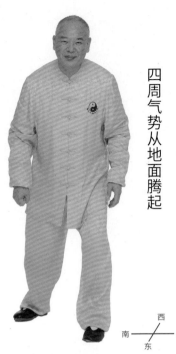

四周气势从地面腾起

进步搬拦锤 13-18

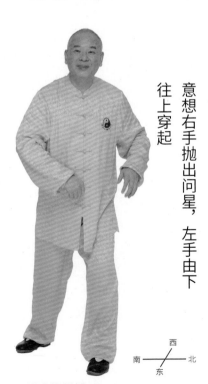

意想右手抛出问星，左手由下往上穿起

进步搬拦锤 13-19

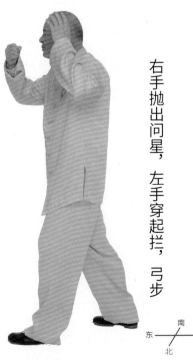

右手抛出问星，左手穿起拦，弓步

进步搬拦锤 13-20

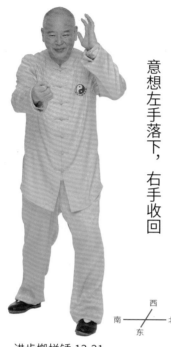

意想左手落下，右手收回

西
南 ——— 北
东

进步搬拦锤 13-21

左手扶在身前，右拳胯旁蓄好

西
南 ——— 北
东

进步搬拦锤 13-22

周身气势汇聚前方一点

西
南 ——— 北
东

进步搬拦锤 13-23

右手立拳向对手身体中心击出

西
南 ——— 北
东

进步搬拦锤 13-24

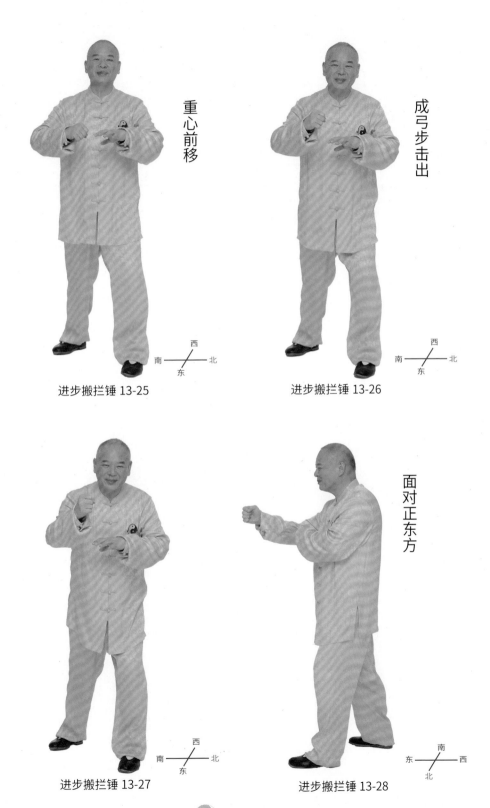

重心前移

进步搬拦锤 13-25

成弓步击出

进步搬拦锤 13-26

进步搬拦锤 13-27

面对正东方

进步搬拦锤 13-28

第十四式 如封似闭

阴阳转换恍如山。

行拳口语

拳变掌，双手外旋，接回来，虚步；翻掌扶好了，有趴扶在球上之意，弓步。

拳势说明及口语解释

拳变掌，双手外旋，接回来，虚步：随身形微左转，右手由向前（东方）穿伸之意同时内旋，由拳伸展为掌，掌心向下。随即身形微右转，重心往3点回撤，左手从右前小臂一半位置下方，向东南方向穿出，面向东方。双手随身形右转外旋分别向身体左右两侧接回，掌心向上，重心回撤到4点。

翻掌扶好了：双手内旋翻掌，扶在身前意想的直径约1米的大气球边缘。

有趴扶在球上之意，弓步：意想如同两臂趴在大气球上，双手的气势催动气球向前滚出。重心从4点往2点前送，成弓步；双手顺上弧轨迹向前穿伸至肩圈边沿。

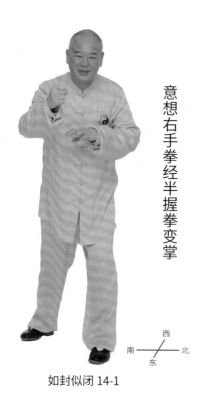

意想右手拳经半握拳变掌

左手往右手前小臂下穿

如封似闭 14-1　　　　　　　如封似闭 14-2

147

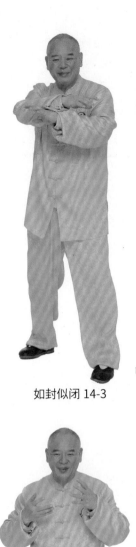

右手回来，左手穿出

南 西 北 东

如封似闭 14-3

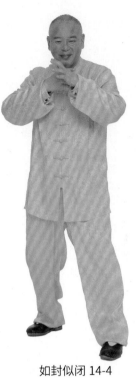

双手外旋，重心后撤

南 西 北 东

如封似闭 14-4

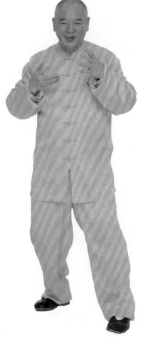

合到身前，双手内旋

南 西 北 东

如封似闭 14-5

虚步，双手内旋

南 西 北 东

如封似闭 14-6

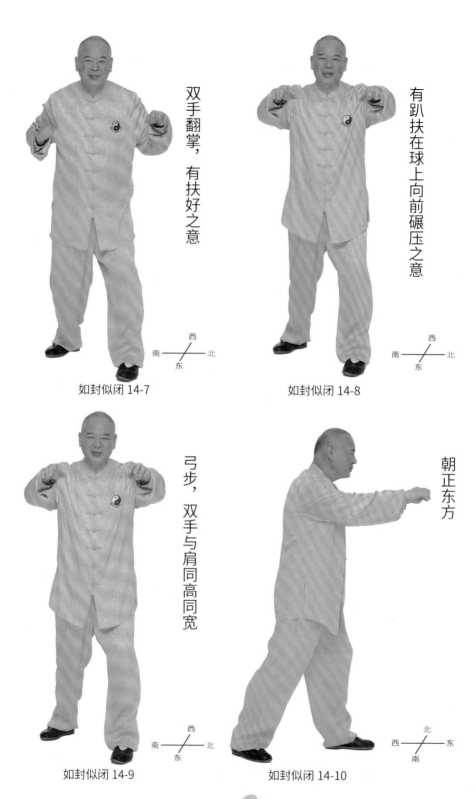

双手翻掌，有扶好之意

如封似闭 14-7

有趴扶在球上向前碾压之意

如封似闭 14-8

弓步，双手与肩同高同宽

如封似闭 14-9

朝正东方

如封似闭 14-10

第十五式 十字手

手扶胯圈钟下落，意领神行身自升。

行拳口语

翻掌接回来，步随身换，掩肘护肋；左手扶好了，摆右脚；翻掌扶好了，手扶胯圈身自落，意想由尾闾一条抛物线起来了！意领神行身自升。

拳势说明及口语解释

翻掌接回来：意想双手搓揉手中小球，通过两臂外旋翻掌将小球托起，掌心向上。然后重心从2点向后移至4点，后撤过程中手肘放松自然沉落，带动两手接回腹前。

步随身换，掩肘护肋：身形继续后移，左脚脚尖微翘起，向右转体约80°，随着身体向右转动，左脚内扣约80°。重心左移，左脚落稳，右手向左划弧，绕至左前小臂下方，有遮掩左肘并挡护左肋之意，是谓"掩肘护肋"。

左手扶好了，摆右脚：随重心左移，右膝领着右脚跟轻轻提起，身形继续右转至正南，转体带动右脚跟内扣，两脚间距缩短，随后右脚向右侧略开一点，以右脚跟先落，再逐渐过渡到右脚落稳。摆右脚同时，右手掌心朝上向右自然摊开搭扶腰圈。随右脚开步，重心向右移到3点。

翻掌扶好了：双手内旋翻掌，掌心向下，意想双手扶于胯圈边沿。

手扶胯圈身自落：意想整个人的身体被无形的气势大钟笼罩，双手扶于大钟的下沿（胯圈），随着意象的钟舒缓沉落，含胯并配合双腿自然屈蹲，身形整体向下落。此时步形为马步，两脚尖基本平行（根据个人身体结构，两脚尖并不要求绝对都指向正南，可略微分开）。

意想由尾闾一条抛物线起来了，意领神行身自升：两手向裆中合拢，右手心盖住左手背，两手中指根相合。意想尾闾的意识延长线在身前，呈由下向上呈抛物线轨迹延伸。以合住的中指根为轴，双手外旋，由内向外打开，做剪刀运动后，双手掌心由向下翻转向上。意想两手捧起前述尾闾延长线，并追随身前的抛物线轨迹向上向远处去，双手继而追随意想向上运行，同时整体身形随意识的牵动，以尾闾前送的感觉向上升起，双脚自然站起，保持含胯屈膝。

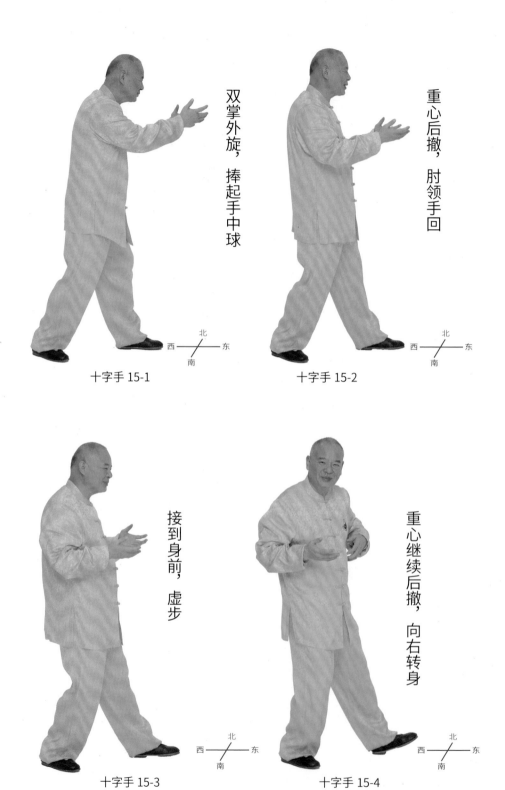

双掌外旋，捧起手中球

十字手 15-1

重心后撤，肘领手回

西 北 东 南

十字手 15-2

接到身前，虚步

西 北 东 南

十字手 15-3

重心继续后撤，向右转身

西 北 东 南

十字手 15-4

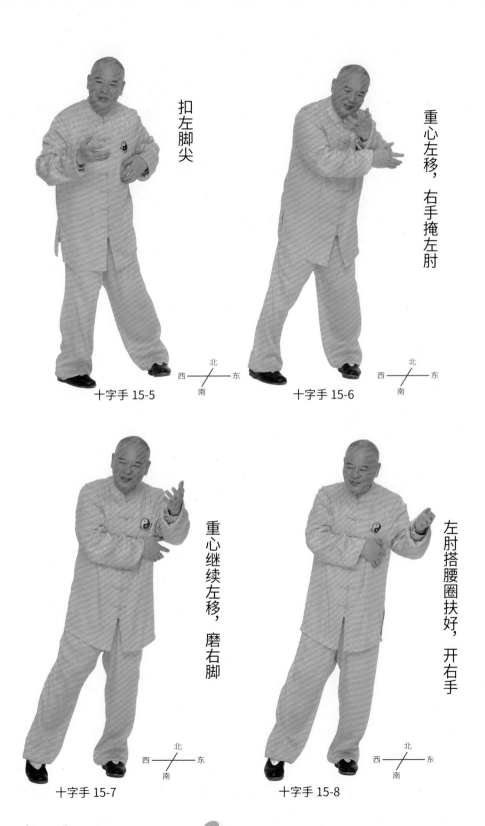

扣左脚尖

十字手 15-5

西 北 东
南

重心左移，右手掩左肘

十字手 15-6

西 北 东
南

重心继续左移，磨右脚

十字手 15-7

西 北 东
南

左肘搭腰圈扶好，开右手

十字手 15-8

西 北 东
南

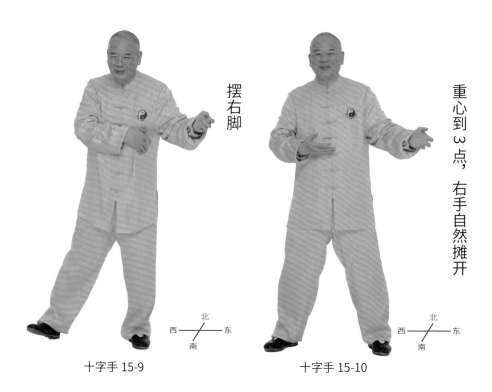

摆右脚

重心到 3 点，右手自然摊开

十字手 15-9

十字手 15-10

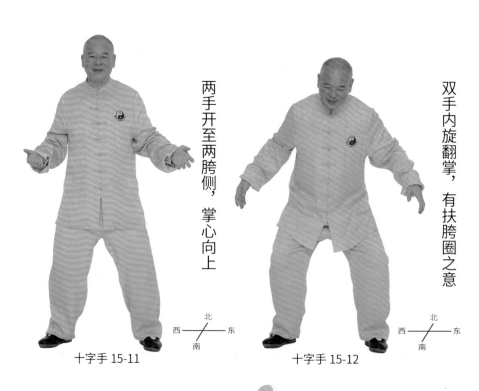

两手开至两胯侧，掌心向上

双手内旋翻掌，有扶胯圈之意

十字手 15-11

十字手 15-12

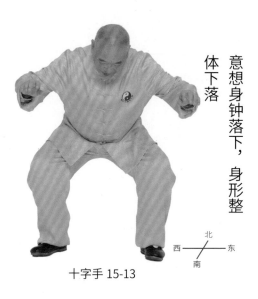

意想身钟落下，身形整体下落

十字手 15-13

北
西 — 东
南

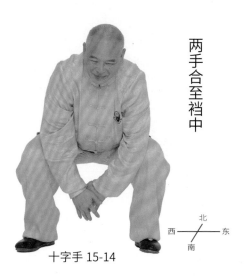

两手合至裆中

十字手 15-14

北
西 — 东
南

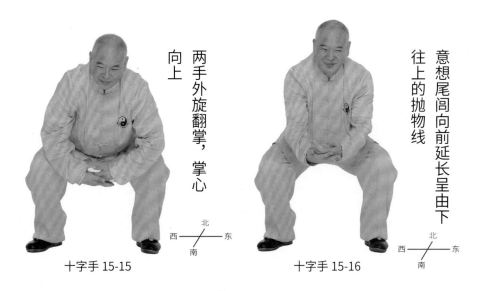

两手外旋翻掌，掌心向上

十字手 15-15

北
西 — 东
南

意想尾闾向前延长呈由下往上的抛物线

十字手 15-16

北
西 — 东
南

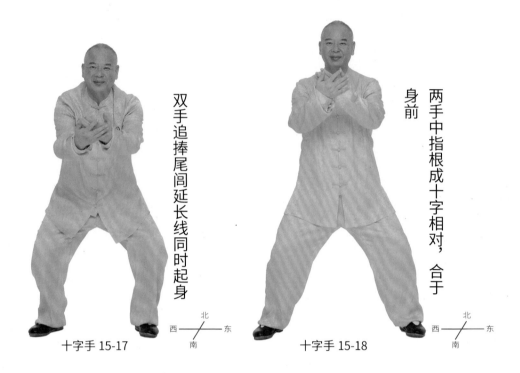

双手追捧尾闾延长线同时起身

十字手 15-17

两手中指根成十字相对，合于身前

十字手 15-18

第十六式　合太极

欲合太极心先静，三道气圈渺无存。

行拳口语

收半步，翻掌自然落下。体侧捧起，当中落下（反复三次）；由裆中捧起，放入体内，由上往下松散开了。什么都没有了。

拳势说明及口语解析

收半步，翻掌自然落下： 双手领起，微右转重心右移，左脚收半步，重心左移扣右脚尖至双脚朝南平行站立，间距约一肩宽。双手内旋，自然落至两胯旁。

体侧捧起，当中落下（反复三次）： 意想周身聚合的气势从身中下落，双手如捧接天上甘霖从身体两侧自然上举，此为"意下形上"。手至头顶后，周身气势不再下落，而又从地面四周升腾而起，手势则从头顶自然落下到身前。双手由体侧捧起，再落下的动作反复做3次，可以更好地帮助练习者回收能量。

由裆中捧起，放入体内，由上往下松散开了： 双手由裆中将钟锤捧起至胸前，意想把钟锤放入体内后与身中垂直线碰了一下，由上往下自然松散开，三道气圈也自此消散。

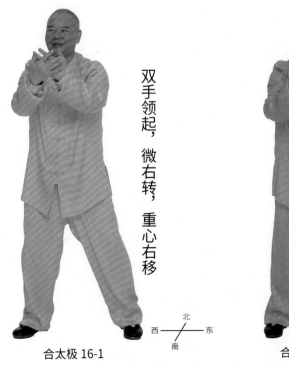

双手领起，微右转，重心右移

合太极 16-1

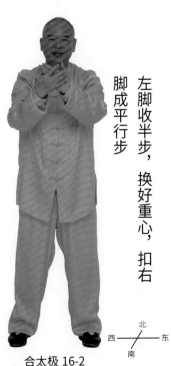

左脚收半步，换好重心，扣右脚成平行步

合太极 16-2

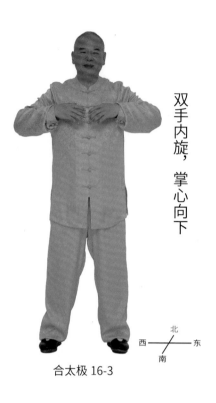

双手内旋，掌心向下

北
西 —— 东
南

合太极 16-3

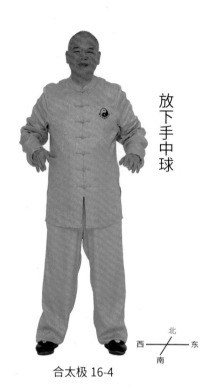

放下手中球

北
西 —— 东
南

合太极 16-4

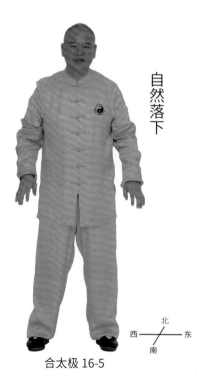

自然落下

北
西 —— 东
南

合太极 16-5

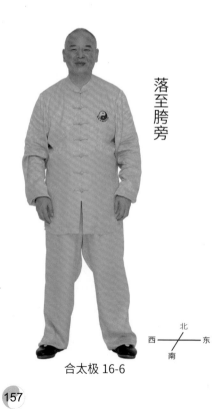

落至胯旁

北
西 —— 东
南

合太极 16-6

157

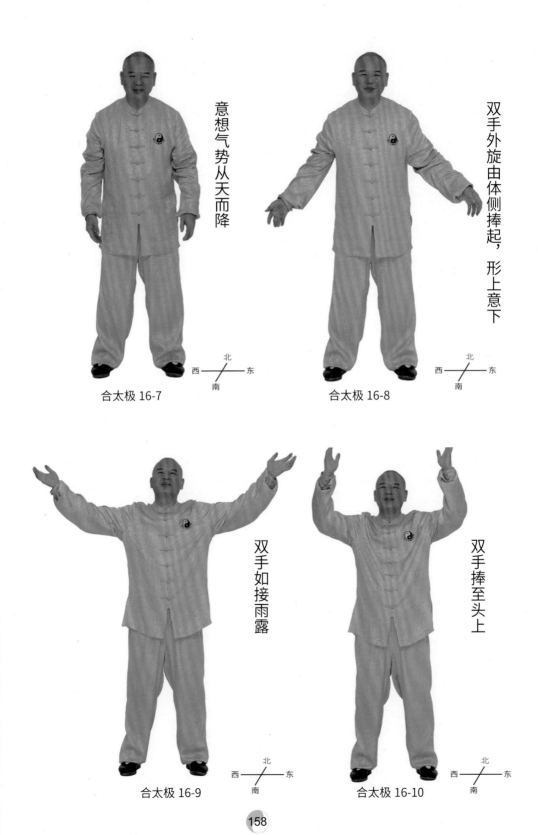

意想气势从天而降

合太极 16-7

北
西——东
南

双手外旋由体侧捧起，形上意下

合太极 16-8

北
西——东
南

双手如接雨露

合太极 16-9

北
西——东
南

双手捧至头上

合太极 16-10

北
西——东
南

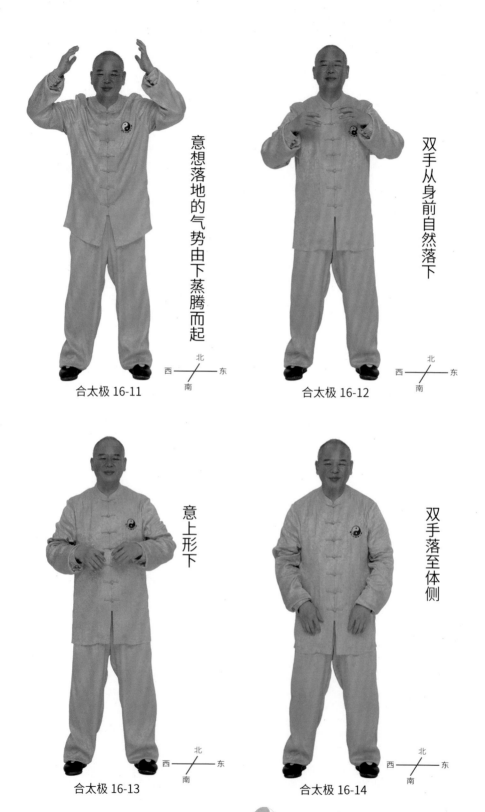

意想落地的气势由下蒸腾而起

合太极 16-11

双手从身前自然落下

合太极 16-12

意上形下

合太极 16-13

双手落至体侧

合太极 16-14

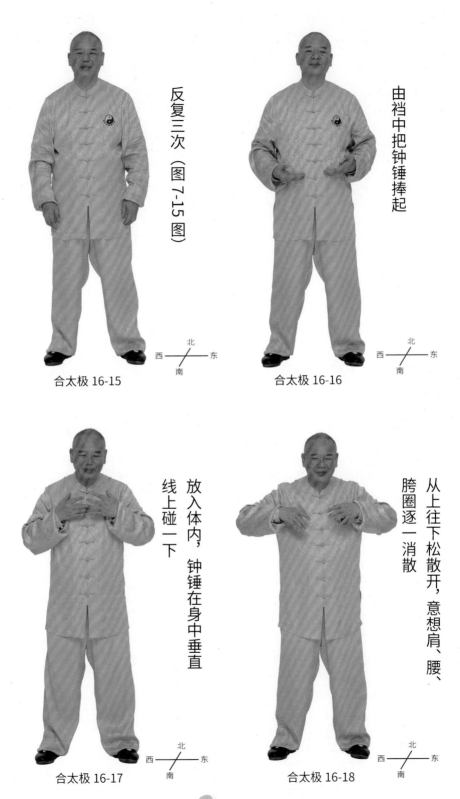

反复三次（图 7-15 图）

合太极 16-15

西 北 东 南

由裆中把钟锤捧起

合太极 16-16

西 北 东 南

放入体内，钟锤在身中垂直线上碰一下

合太极 16-17

西 北 东 南

从上往下松散开，意想肩、腰、胯圈逐一消散

合太极 16-18

西 北 东 南

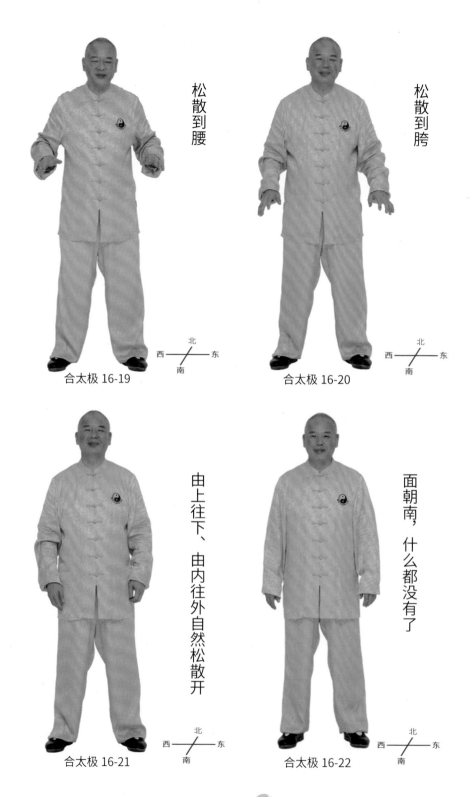

松散到腰

合太极 16-19

松散到胯

合太极 16-20

由上往下、由内往外自然松散开

合太极 16-21

面朝南，什么都没有了

合太极 16-22

西 北 东 南

杨氏太极拳（老六路）行拳口语

第一路

　　此处的行拳口语汇总，较正文用于教学的版本更为简练。可供初学者于练拳时听读使用。根据笔者的教学经验，跟着一定节奏的口语朗读声行拳，能帮助初学者记忆行拳要领，同时更有利于按照意象行拳，而不是只动肢体，走个空架子。

第一式 起式

　　面朝南，头立起，腋虚开，好像手中有球，脚自然开立。开胸、张肘、塞腰、鼓腕。意想把手中球捧起来，捧到胸前，放入体内。接出来走到身前，与肩同高、同宽，沉肘扬指有催出之意（约一尺）。翻掌接回，肘关节领着手，走到身前放入体内，由腹前接出，有扶在水中之意。含胯、屈膝如同坐凳。

第二式 揽雀尾

　　右揽雀尾，右走，右手自然落下，迈右脚（右脚迈向西南45°），右手由心而出、向心而回，由心而出往前面3—5米的地方插；左揽雀尾，左手划弧迈左脚，左手由心而出，右手自然落下，肘关节领着手、提起来，双手如托重物接回；步随身换，把接回的东西放下了；右走，步随身换，右手自然落下，摆右脚（摆至西北45°），右手由心而出。揉摸球，左手上，右手下；右手上，左手下，意想抱好了、落下了，起来了，为掤。自然落下为捋，二捋半握拳，三捋半握拳变掌合到身前；自然落下，立起来，后手挤前手；两掌相合，摊开如同翻书接回，翻掌扶好，有掀起之意，按合页。

第三式 单鞭

　　翻掌接回，步随身换，把接回的东西放下了。由下往上起来了，立圆，左手走到鼻尖，开左脚。自然落下，由下往上起来了，与肩同高，平圆，跟半步，双手外旋接回，勾手。由内往外，滚、错、后折、前折，磨，半个弧（向心），半个弧离心而去；开，脚开、手开；自然落下，捧起来，自然落下，捧起的东西上去了，把腿领起来了，荡出去；接回来，翻掌合出去。

第四式 提手上式

双手自然落下，内旋；步随身换，半握拳变拳外旋，自然落下；步随身换，合在身前；接回来，手回来、脚回来半步；半握拳变掌，捧起来，翻掌放下了，由下往上起来了，脚去（西南60°），手去。

第五式 白鹤亮翅

步随身换，合好了，后手催前手，摆步，弧形回来，由下往上为挒，由上往下为采，由内往外、由上往下踩踩；身形领着手，挪回半步，采挒；右手向左侧45°扬起为肘，逆螺旋上行往右侧45°为靠。

第六式 左搂膝拗步

右走45°，左手上右手下，打个轮，合到身前；自然落下，看见没有？半握拳变拳，问星；接回来，移位点不变，问星；以星为轴，碗口大的眼，由内往外接回来，把手中球催出；右手接回，通过身体到左手插好了，腿不提自起，搂自己的膝，左手扶好，右手当中穿出掤、按、挤。

第七式 手挥琵琶

跟半步，穿掌了，双手外旋，自然落下；由下往上起来了，翻掌放下了，由下往上起来了，脚去、手去。

第八式 左搂膝拗步

右走，合好了，问星，接回来，问星，由内往外接回来，把手中球催出；右手接回，通过身体到左手，插好了，腿不提自起，搂自己的膝，左手扶好，右手当中穿出掤、按、挤。

第九式 右搂膝拗步

虚回来，开左脚，左手上右手下，扶好了，后脚自然荡上。由掌变拳问星，接回来，问星；以星为轴，由内往外碗口大的眼，接回来，把手中球催出；左手接回，通过身体到右手，插好了，腿不提自起，搂自己的膝，扶好了，左手当中穿出掤、按、挤。

第十式 左搂膝拗步

虚回来，开右脚，左手下右手上，合好了，后脚自然荡上，看见没有，由掌变拳问星，接回来，问星，以星为轴，碗口大的眼，接回来，把手中球催出；右手接回，通过身体到左手，插好了，腿不提自起，搂自己的膝，左手扶好，右手当中穿出掤、按、挤。

第十一式 手挥琵琶

跟半步，穿掌，双手外旋，自然落下；由体侧捧起，翻掌放下了，由下往上起来了，脚去手去（双手如扶着横圆筒）。

第十二式 左搂膝拗步

右走，合好了。由掌变拳问星，接回来，问星，以星为轴、碗口大的眼，把手中球催出；右手接回，通过身体到左手，插好了，腿不提自起，搂自己的膝，左手扶好，右手当中穿出掤、按、挤。

第十三式 进步搬拦锤

虚回来，掩肘护身；开左脚，左手扶好了，进步，右手抛出问星；虚回来，开右脚，左手由前小臂穿出，胯圈搬旋、肩圈拦；扶好了，神意会集准星间。

第十四式 如封似闭

拳变掌，双手外旋，接回，翻掌扶好，有趴扶在球上之意。

第十五式 十字手

翻掌接回来，步随身换，掩肘护肋；左手扶好了，摆右脚；翻掌扶好了，手扶胯圈身下落，意想尾闾一条抛物线起来了。

合太极

收半步，翻掌自然落下。体侧捧起，当中落下；体侧捧起，当中落下；体侧捧起，当中落下；由当中捧起，放入体内，由上往下、由内往外松散开了，什么都没有了。

拳友集锦

2009年与拳友留影, 刘应文 (二排右五)、朱雷 (二排右四)、刘应龙 (一排右二)、李继国 (三排右四)、李强 (二排左三)。

2008—2009 在香港授拳, 刘应文 (前排左五)、郑碹金 (前排左二)。

2014 年在六安市霍山教学近十期（2014 年—2020 年），刘应文（前排右六）、常兴忠（前排右一）、左立国（后排右三）、朱景武（后排右一）、程善金（后排右二）、高若愚（后排右三）、陈维国（后排右五）、韩英（后排右七）等留影。

2013 年与拳友留影（2002 年至今已到泉州交流教学十多次）。刘应文（二排右八）、李颂群（二排右一）、陈志坚（二排右二）、赖礼好（二排右四）、李文师（二排右六）、吴碧珍（二排右十）、廖立行（二排右十五）、郑志辉（二排右十六）、吴远海（前排左一）。

2016 年在省人民医院分享太极拳，刘应文（右八）、梁艳辉（右七）、易熙（左五）。

2018 年在邵阳税务机关举办培训班留影（2015 年—2018 年近六期），刘应文（前排左五）、组织者雷志成（前排左一）、邹雄萍（二排左一）、谢淑兰（二排左六）。

2018 年与南城代表队合影。刘应文（二排左三）。

2017 年邀部分拳友搞活动。刘应文（三排左六）、刘应龙（三排左五）。

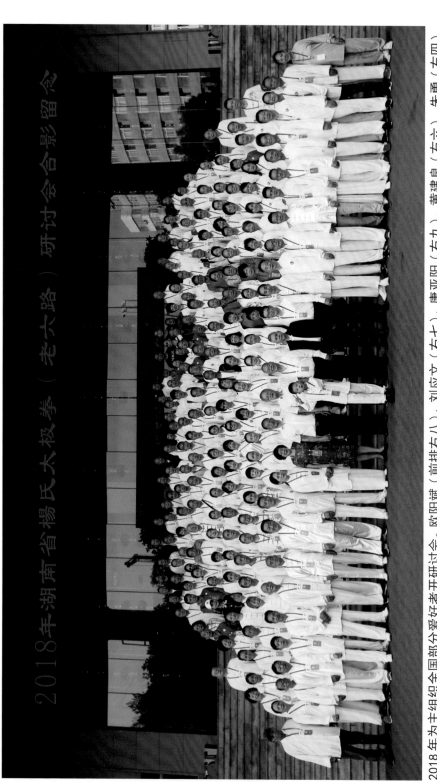

2018年湖南省杨氏太极拳（老六路）研讨会合影留念

2018年为主组织全国部分爱好者开研讨会。欧阳斌（前排右八）、刘应文（右七）、黄建良（右六）、朱勇（右四）、郭真明（右三）、杨斌（右十一）、陈志坚（右十）、彭敏成（右九）、刘国先（右八）、刘玉峰（右七）、陈健强（右五）、雷志成（右四）、朱雷（右三）、杨淑兰（右八）、汤凌（右十九）、高若愚（右二十一）、杨海明（右二十三）、董伟昌（右二十四）、高扬（右二十五）、常兴忠（右二十六）。

169

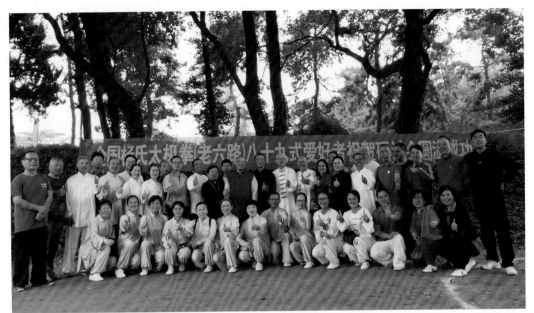

2018 年晨练后与全国部分拳友合影，刘应文（二排左九）、凌永红（前排右二）、刘玉峰（二
排右七）、陈志坚（二排左一），杨刚（二排左二）、陈玉玲（二排左四）、游孟良（二排左七）、
常兴中（二排左八）、葛峰（二排左十）、朱景武（二排左十一）、苏国表（二排右二）、
邹雄萍（二排右三）、马建中（二排右五）韩英（三排右一）、赖礼好（三排右三）、陈维
国（三排左一）、刘宇奇（三排左二）、熊宗智（三排左四）。

在常德澧县交流教学。刘应文（二排左五）、陈元（二排左三）、苏国表（二排左六）。

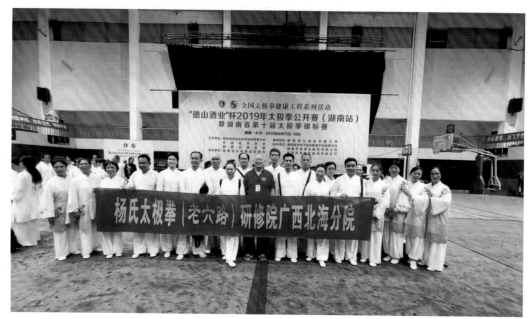

2019 年在"全国太极拳健康工程系列活动暨湖南省第十届太极拳锦标赛"上，与集体比赛一等奖获得的广西北海代表队留影。刘应文（一排左八）、刘国先（一排左九）。

2019 年长期在湖南省政协机关办培训班，组织领导者欧阳斌（前排左八）、刘应文（左七）、郭宇桦（前排左二）、刘星原（后排右一）、苏国表（后排右三）。

2019 在师大老干学校教学近五（2005 — 2008）年，刘应文（二排左五）与大家交流留影。

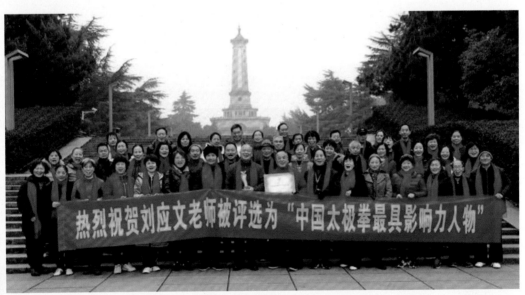

2019 年被评选为"中国太极拳最具影响力人物"，与爱好者们合影。刘应文（一排左八）、刘应龙（一排左九）、曾莉（一排左一）、梁艳辉（一排左五）、罗雅之（一排左六）、张萍（一排左七），李素芳（二排左四）、李强（二排左六）、欧阳风茂（二排左七）殷文艺（二排左十），周圆媛（二排右一）、郭宇华（二排右二），刘星原（三排右一）、杨昌全（三排右四）、陈健强（三排右八）、苏国表（后排），郭真明（四排右一）。

2019 在吉首市教学（近十期培训班，干部、职工上千人参加），刘应文（二排左六）。

2019 年在长沙市中心医院交流后留影。刘应文（二排左十一）、赵湘（一排右四）。

2020年在亳州（成功举办四期）教学。刘应文（二排左五）、葛峰（左四）、周学华（左六）、陈雷（左七）、汤凌（一排左一）、黄晓辉（左三）、梁红（左四）、陈玉玲（左七）。

2020年在"湖南省太极运动协会"培训基地经常与培训班拳友留影，颜晓珍（左四）、贺力克（左五）、陈英（左六）、梁艳辉（左七）、刘应文（左八）、张萍（左十一）、罗雅之（左十三）、李素芳（左十五）。

在泉州参加交流活动。刘应文（二排左七）、郑剑（二排左一）、李颂群（二排左二）、魏献农（二排左五）、陈志坚（二排左六）、廖立行（二排左十一）、赖礼好（后排左五）。

2020年参加湖南省杨氏太极拳（老六路）培训基地授牌仪式，刘应文（中）、肖岳（左）、岳真真（右）。

在岳阳外婆家山庄培训基地多次办培训班。刘应文（左九）、梁昕（左十）、马建中（左十一）、贾士杰（左十二）、颜晓珍（左十六）、岳真真（左八）、李继国（左七）。

四川成都杨氏太极拳（老六路）分院的拳友们！李继国（左九）。

在上海授拳多次。刘应文（左七）、朱雷（左六）、刘祖华（左五）、董安（左四）、邓小年（左二）、苏国表（左一）、吴海云（左八）、熊道林（左九）。

与宁远拳友留影。刘应文（二排左八）、苏国表（二排左七）、梁昕（二排左九）。

2021 年在湖南杨氏太极拳（老六路）培训基地与学员留影。刘应文（前排左四）、梁昕（左三）、马建中（二排右四）、贾士杰（右五）。

2021 年在湘西州吉首教学（已举办近十期）。刘应文（二排左七）。

2021 年与培训班拳友留影，刘应文（左七）、宋丹（左二）、周葵葵（左三）陈晖（左四）、李清良（左六）、杨合林（左八）、张红（左九）、贝京（左十）、贾士杰（左十一）、张绍时（左十二）、吴安宇（左十三）。

2021 年 09 月第四期培训班留影。刘应文（左十一）、蒋振（左十三）、刘宇奇（左十）、傅聪远（左十二）、赵旭红（左九）、梁艳辉（左十五）、颜晓珍（左三）、潘文彬（右二）、喻强（右四）。

2021 年在省府文化公园与拳友留影，周绍龙（左四）、殷文艺（左五）、彭敏成（左六）、刘应文（左七）、李强（左八）。

2021 年在湘潭交流留影，唐亚阳（右七）、刘应文（右六）陈建军（右五）。

2017年在上海培训（2015—2019年举办5期），刘应文（一排左四）、翟红升（一排左一）、余焕培（一排左二）、王明波（一排左三）、朱方泰（一排左五）、朱方源（一排左六）、张耀洲（一排左七），章龙文（二排左二）、邓小年（二排左三）、刘祖华（二排左四）、熊道林（二排左五）、朱雷（二排左六）。

2017年邵阳市税务机关办培训班，梁昕（二排左一）、雷志成（二排左三）、刘应文（二排左四）、邹雄萍（二排右一）。

热烈祝贺 "2012北京第二届国际武术文化交流大会"
湖南省太极拳代表北京勇夺6金3铜

热烈祝贺 "2013北京第三届国际武术文化交流会"
湖南省太极拳代表队勇夺7金3银

热烈祝贺 "2014北京第四届国际武术文化交流会"
长沙太极拳代表队勇夺8金2银1铜

作为金牌教练，所带领的团队连续三年在国际大赛推手比赛上荣获优异成绩。金牌教练刘应文，电话13007310889（微信同号），QQ869813917

杨氏太极拳秘传（老六路）第一路运行路线示意图

说明：

一、长方格内字面的朝向，就是身体正面的朝向。

二、如遇地条件许可，"起式"应为面朝南。

三、本图只标明拳套的进行方向，如遇与书内动的方位稍有出入时，应以书中的动作说明为主。

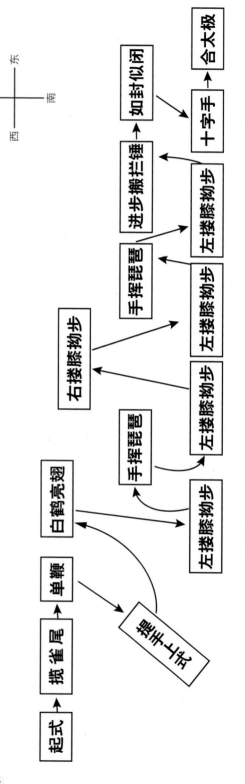

贺应文师兄出书随笔

前些日，在微信收到应文师兄的消息，得知应文师兄应香港知名出版商的请求，要出版关于本门"汪脉魏传杨氏太极拳"，真正杨氏太极拳老六路的书。我以非常高兴的心情，也万分诚恳的期待师兄能早日付梓出书成真。

同门师兄弟中，应文师兄在太极拳界中除了曾荣获全国武术锦标赛（推手赛）冠军，其教导的弟子中也曾多人获得无数比赛的冠亚军，多不胜举，其功夫承传了魏师的真传，已是同辈中佼佼者，且为人和善可亲，对太极拳的贡献很大，诚属不可多得的好导师。出版这部著作，乃继魏师之后展现大公无私、毫不隐藏，将永不外传的杨家秘传老六路传授给世人，这一举措将给世人带来无限的福报。

此次出版应文师兄也力邀我写点东西增添热闹，我文笔简陋、深感惶恐，怕是画蛇添足反成了师兄的累赘，深思后总觉得想写点个人数年来所得的一点经验与大家分享，藉此书希望给所有练拳大众一点助益，不敢居功，也算是恭祝师兄的大作发行成功，推己及人，造福人群。

在平凡中见其不凡，是智慧也是福分，太极拳中的"开合一定间；阴阳一静间"是杨家不外传的秘密。拳界有云："有心不用何时晓，一阵清来一阵迷，天天说来天天忘！"也有诸多拳论均提道："心静"的重要性，都说明用心对练拳的重要性。阴阳自然的转动与交融滋生万物，所有太极拳运动则亦必须依照阴阳变化的规律而运行。

魏师曾以老六路里的"云手"来教学生，首先在阴阳的比率来说：阴略大于阳，阴占51%，阳占49%，在云手中对于开合的要求注重阴回才有阳出，在云手中的开与合，魏师很明白地说"合开"，静则合，所指静则是自然的合，这是由潜意识主动完成的合，与动作的开，形成一种自然的开合相遇。由此也说出了定静是太极拳的秘密，也注重练拳时心要静的原因，明白指出"静则合"的道理，这样练的才是真正的太极拳，做到一静无有不静，一动无有不动，太极拳才会有生命。这就是"开合一定间，阴阳一静间"的秘密。凡此皆是意，也直接指出汪师爷所说的意气之功一切都在外鼓荡也都在外在弥漫圆融中体验牵一发而动全身的高深意境。

应文师兄大作中的"自然落下"、"心中一静"、"什么都没有了！"等朴实无华的表述，实际已将我们师承的静修之道明明白白的公之于众了。但愿读者能得窥斑见豹，着实受益。

以上略做分享，抛砖引玉，以报师兄之邀。希望能借此引发大家对真正太极的深入研究，期许大家拳艺精进以达延年益寿不老春的助益。

敬祝师兄出书成功！顺颂冬安！

台北 蓝清雨 写于太极草堂

2021 年 12 月 8 日

后记

　　编写《杨氏太极拳秘传（老六路）入门》系列丛书，是我从学、从教杨氏太极拳（老六路）30多年来的一个心愿。杨氏太极拳秘传（老六路）89式原汁原味地保留了杨氏太极拳修炼神意气的独特方法，既能防身御敌，又能养生延年。练武之人可在此基础上不断完善提高，大众也可作为全民健身运动的一种选择。先师爷汪永泉先生曾说过："我这代人不说，恐怕以后几代人不知道是怎么回事"。希望本书的"说"能让更多的朋友有机会接触、了解杨氏太极拳（老六路）的精髓，能为太极拳的传承发展贡献微薄之力。

　　编写本书，不敢说完全反映了杨氏太极拳的所有内涵和奥妙，但是本人已经把恩师耐心指导的精髓，个人几十年持之以恒的修炼体会和弟子学员们支持和陪练的感受尽量融会贯通其中。因此，即便略显粗浅，但如果将之分享出来能够让读者有所启迪，或以之为契机开始和我们一起共探这份传承之秘，那也可算能够告慰杨氏太极拳的历任先师了吧。

　　传统太极拳的教学一定离不开言传身教。老师带着学员边讲解边演示，再附带纠正偏差是修习太极拳不可或缺的。将平日教学口语与照片结合给读者以具体示范是本书教学的特点。2011年4月开始，我们就开始准备拳照的拍摄。后来，又从初学者入门角度，结合弟子们对我平日讲解、答疑的记录，整理、完善了行拳口语的文字解析。但好事多磨，就在联系到出版社准备正式开始审稿印刷时，才发现之前拍摄的拳照仅保留了压缩图，无法达到印刷要求。我又请来在北京的徐阳老师重新帮我们拍摄拳照并排版，而我们也借机进一步丰富了图样，同时进一步明细了动作转换要领的文字提示，让拳照动作细节转换的表达更加清晰。

　　此次计划编撰《杨氏太极拳秘传（老六路）入门》系列丛书，将按六路拳，每路一本，揉手条件训练及运用、经典太极拳理论各一本的计划，共编撰八本。本册为系列丛书的第一本。在本书的编辑、出版中，得到了欧阳斌，唐亚阳，并为本书作序的刘真语给予指导、关心。得到了众多编委的鼎力相助，朱雷、刘宇奇、梁艳辉、曾莉等为此付出了额外的辛劳，马建中、苏国表、张晋国、李继国、陈健强、常兴忠等为书稿完善也做了细心的审核。在此，向他们表示感谢！

　　由于经验和水平所限，所编书稿难免存在疏漏和错误，虽经尽心一一调整校订，仍深感不安。若还有最终未能堪出之误，望读者不吝赐教，编者一定悉心改正。

<div align="right">

刘应文

2021年12月8日

</div>

致 谢

本册书出版，得到了众多朋友的关心和支持，他们有：

蓝清雨　杨　斌　梁　昕　吴海云　赖礼好　游孟良　刘星原　周学华

颜晓珍　邓小年　梁　理　高若愚　廖立行　李颂群　郭真明　傅聪远

董伟昌　邓小红　罗雅之　赵旭红　王幼玲　李　强　袁祝莲　徐开元

朱景武　易　熙　李彦竑　韩　英　邱惠明　贺力克　高　扬　唐少华

陈　元　张　萍　殷文艺　杨　刚　陈仁奎　杨佳欣　夏宇轩　汤　凌

肖容芳　谢淑兰　邹雄萍　郑　剑　李素芳　罗青春　易　洋　吴南桂

黄韵洁　陈　英　熊道林　熊宗智　程志仁　梁　红　刘重忙　凌永红

张争光　陈玉玲　葛沛桦　杨昌全　章龙文　陈　雷　李维云　周晓阳

肖　钰　龚海叶　董艳军　程善金　陈维国　葛　峰　黄晓辉　李作德

左立国　刘玉峰　欧阳志　刘祖华　张儒钰　邓建清　张跃旗　郭宇桦

陈　敏　王良潘　燕　玲　葛敏捷　王本习　潘文彬　孙　麟　杨春霞

胡昌华　罗巨进　陈维平　张　红　李建武　欧阳风茂等

感谢香港国际武术总会有限公司和冷先锋先生、明栩成先生为本书编辑、修订、提高品质，促其早日出版。在此，我们谨向所有为本册书做出贡献的各位朋友致谢。

杨氏太极拳秘传（老六路）入门
刘应文 编著

书 号：ISBN 978-988-75078-5-7

出 版：香港国际武术总会有限公司

发 行：香港联合书刊物流有限公司

香港地址：九龙梳士巴利道 3 号星光行 612-615 室星光荟

电话：00852-98500233 \91267932

深圳地址：深圳市罗湖区红岭中路 2118 号建设集团大厦 B 座 20A 室

印次：2022 年 1 月第一次印刷

印数：5000 册

总编辑：冷先锋

装帧设计：明栩成

摄影：徐阳 黄桂华 雷志成

服装设计：长沙市隆唐服饰有限公司

设计策划：香港国际武术总会工作室

网站：hkiwa.com Email: hkiwa2021@gmail.com

Q Q：869813917

微信公众号：刘应文 666（内有教学视频）

联系电话：13007310889（微信同步）

本书如有缺页、倒页等品质问题，请到所购图书销售部门联系调换。